工笔牡丹

工笔技法精解

一点通

不同角度的花瓣特写与结构解析

不同姿态的叶子特写与结构解析

枝干的画法

牡丹花头解剖

画牡丹花的起笔顺序

牡丹花叶白描特写

• 刘金保 绘

海峡出版发行集团
THE STRAITS PUBLISHING & DISTRIBUTING GROUP

福建美术出版社
FUJIAN FINE ARTS PUBLISHING HOUSE

刘金保

又名刘金宝，别署砚渍堂主，民族：汉，1968 年 12 月生于天津。现为天津美术家协会会员，天津印社社员。师从张牧石，曹福泉，韩文来，刘新华，贾广健诸先生。著有《画蝶图谱》《荷花画稿》《蝴蝶花卉画谱》《草虫》《虫蝶》等书。

笔：勾线方面用狼毫勾线笔，笔锋要尖，要有弹性。比如大衣纹、红圭、七紫三羊等长锋描笔都可以。染色方面可使用常见的兼毫大白云，染色笔可多备几枝，红绿色和白色、黑色最好都有单独的笔来调色，免得染色时候颜色互相窜了，脏了画面。

排刷：上底色用，也可用来洗刷画面浮色。

板刷：裱画用

常用的国画颜料及墨汁

工笔画多用熟宣或熟绢，熟宣的品种较多，常用的有云母宣，蝉衣宣，冰雪宣等。要妥善保管，放久了容易漏矾。用比较厚实一点的云母熟宣即可。太薄的蝉翼等不适合初学者使用，因为其遇水后极易起皱，且多次渲染纸张易起毛。过稿方便倒是其优点。

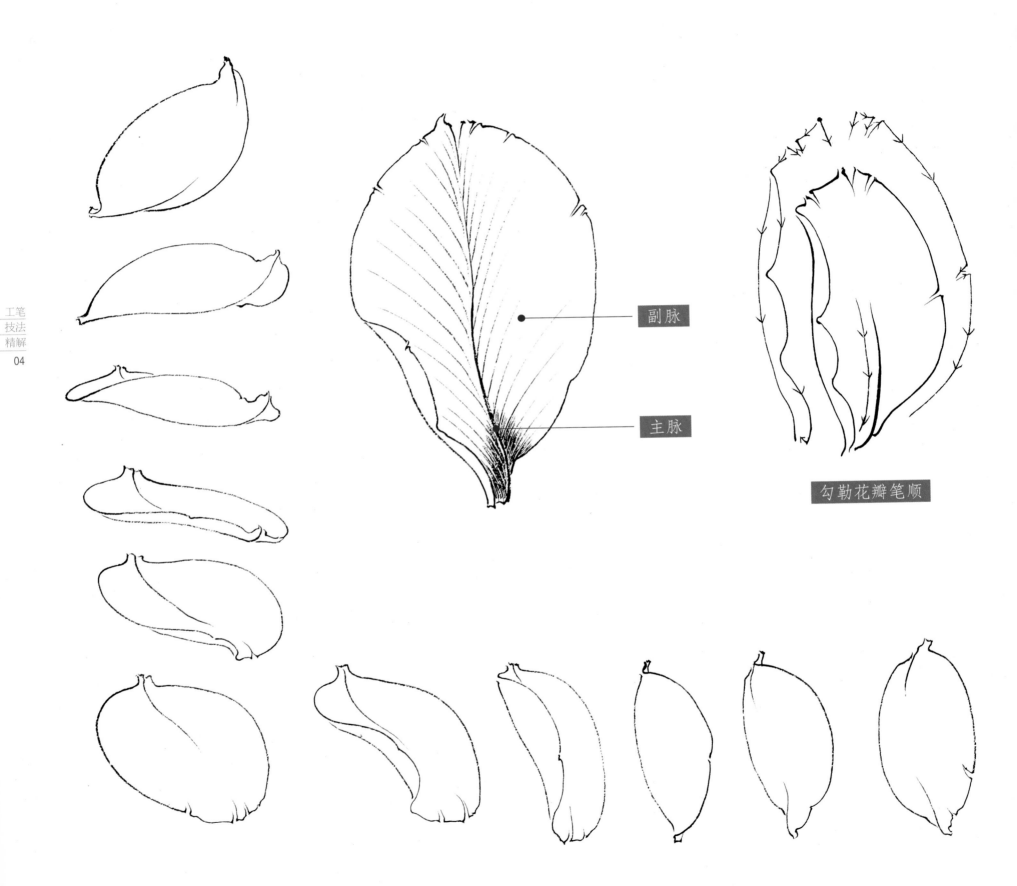

副脉

主脉

勾勒花瓣笔顺

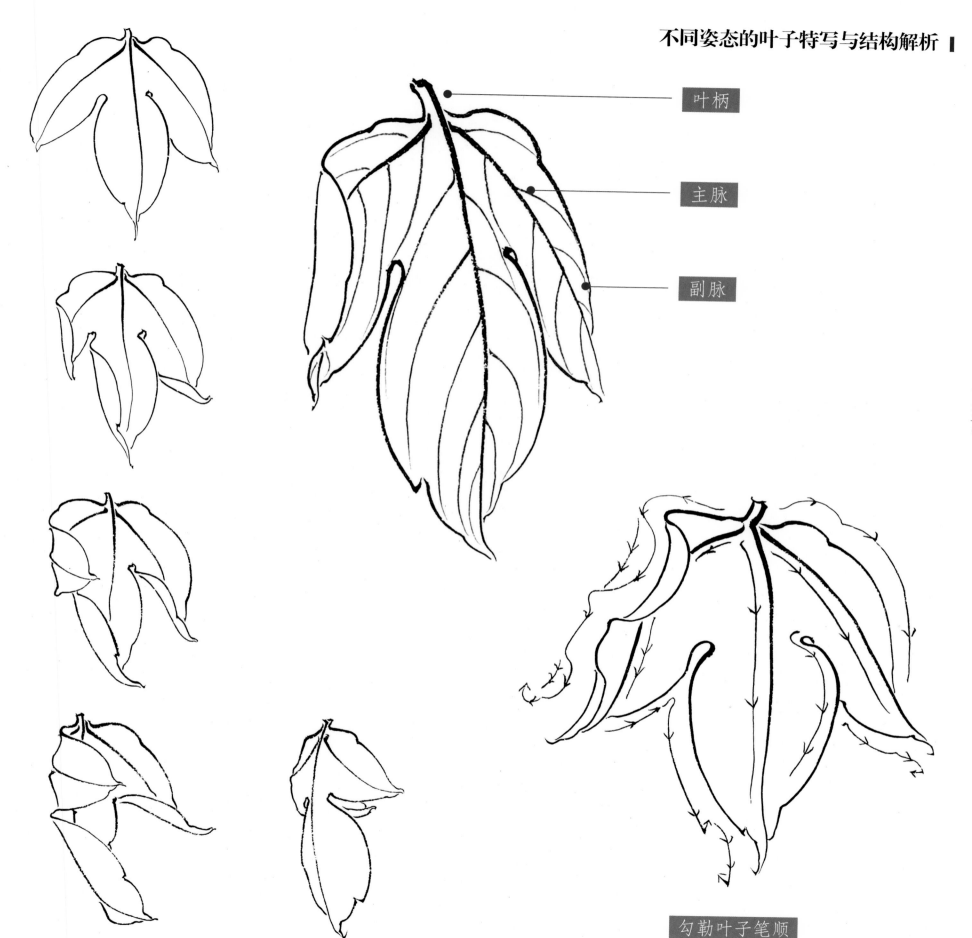

叶柄

主脉

副脉

勾勒叶子笔顺

▌枝干的画法

散锋勾法

新枝画法

新芽画法

敛锋勾法

牡丹花头解剖

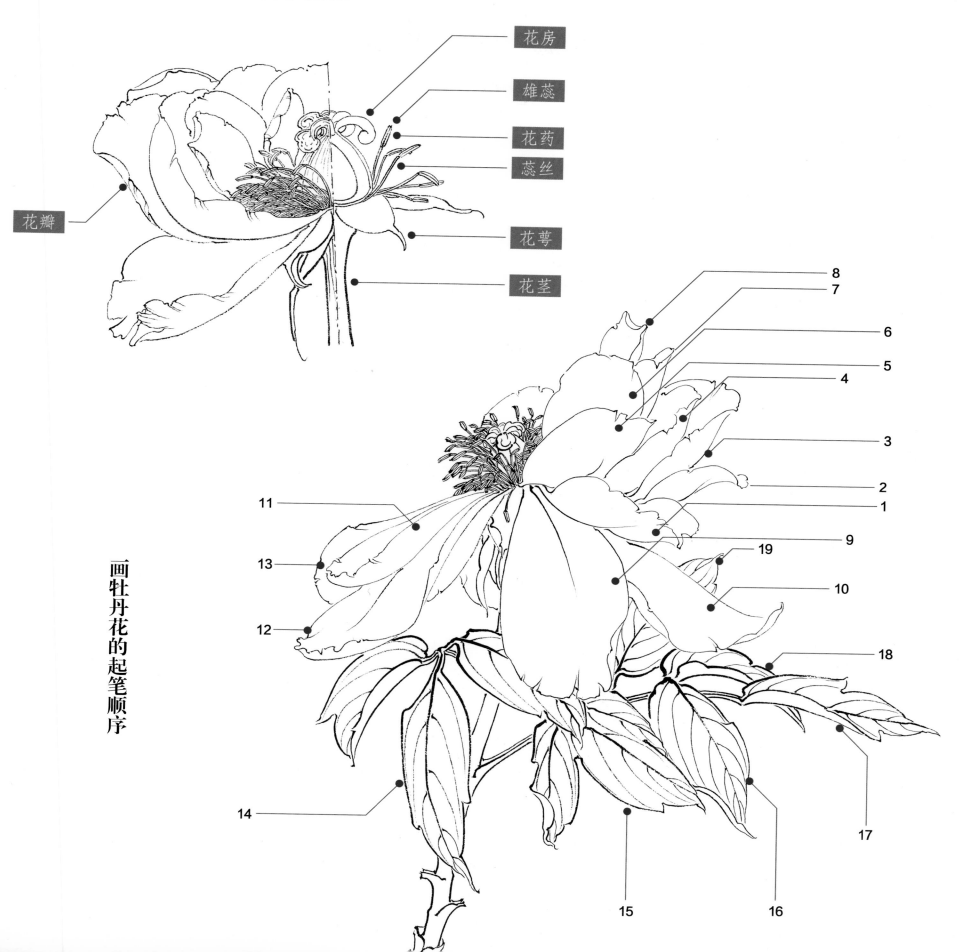

花房

雄蕊

花药

蕊丝

花瓣

花萼

花茎

画牡丹花的起笔顺序

8
7
6
5
4
3
2
1
9
19
10
11
13
12
18
14
15
16
17

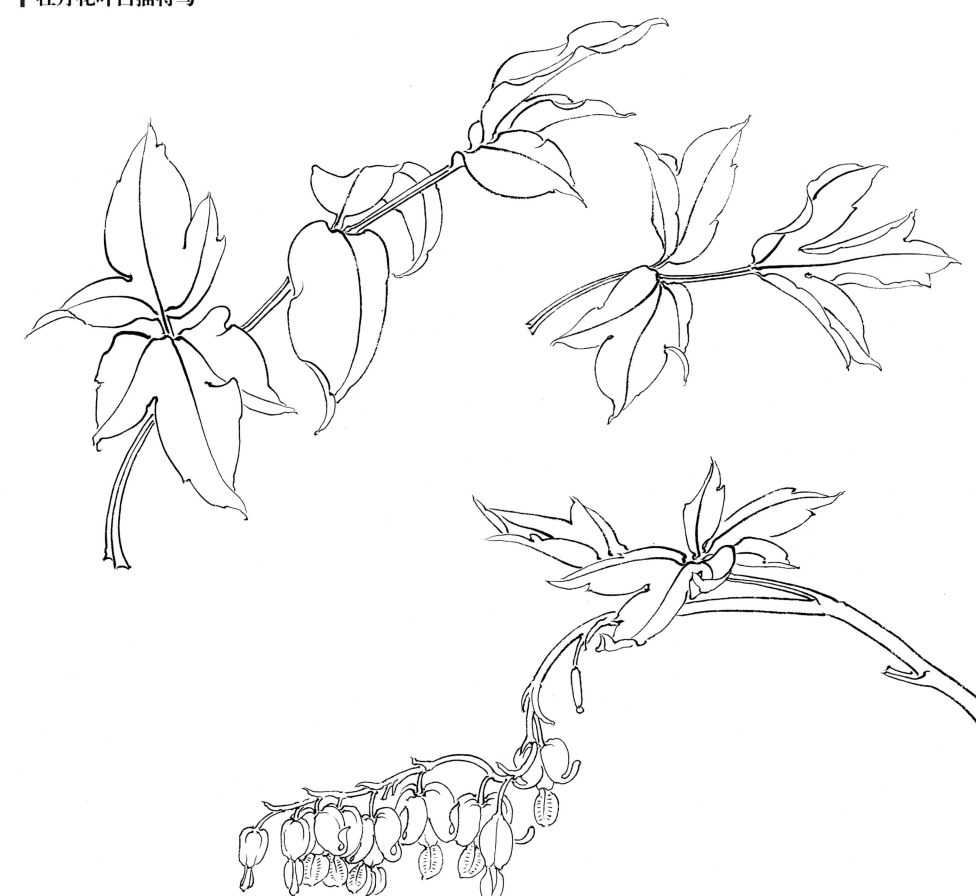

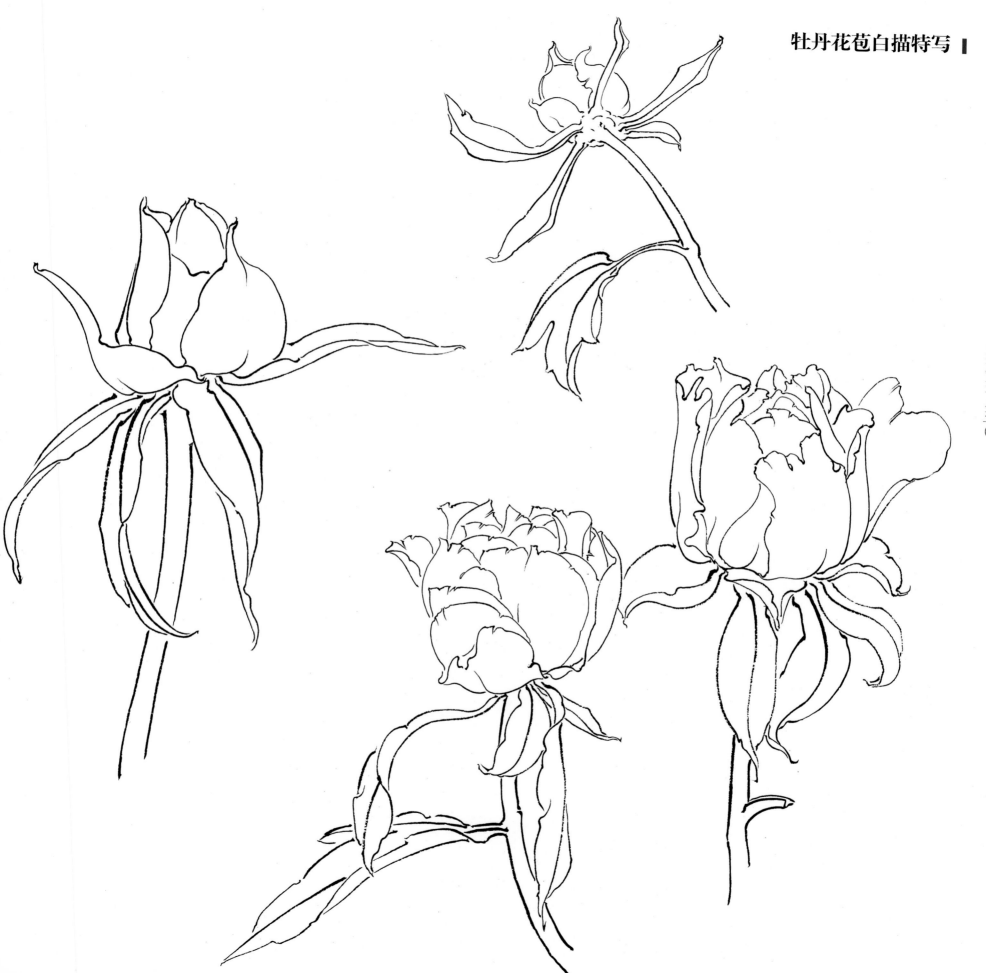

牡丹花头白描特写

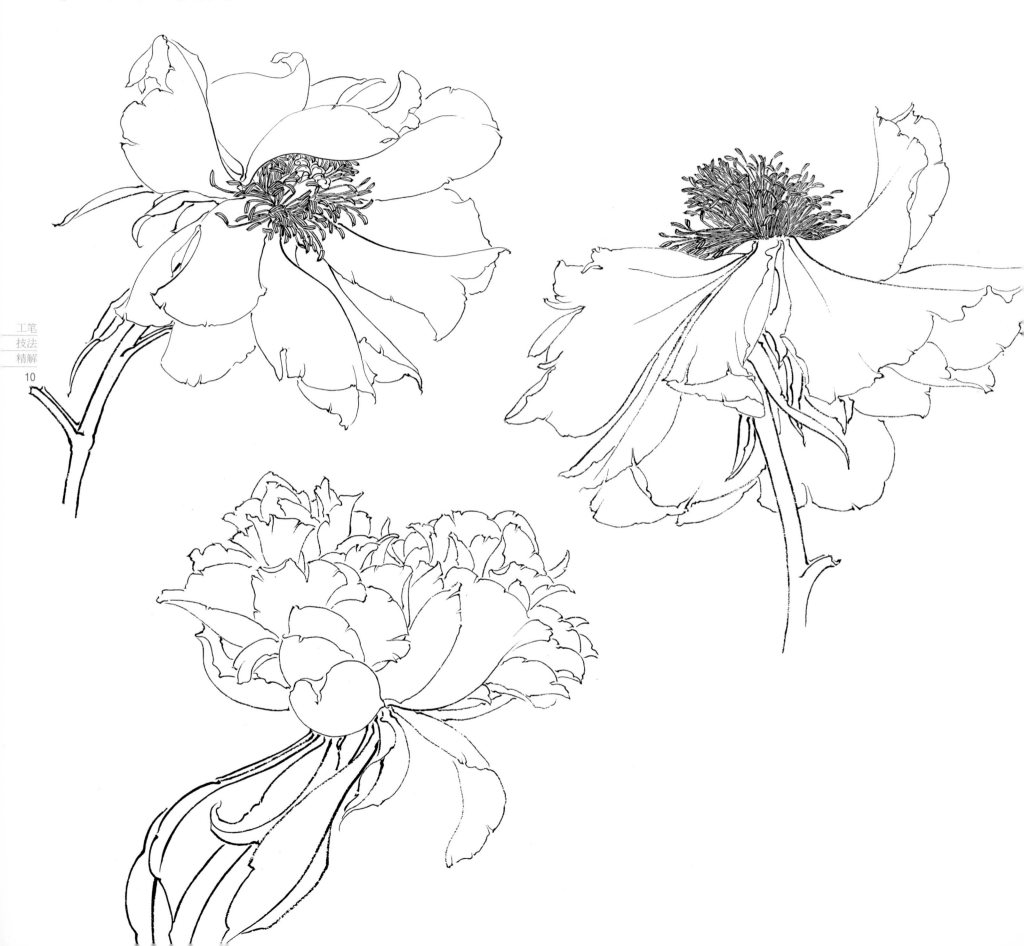

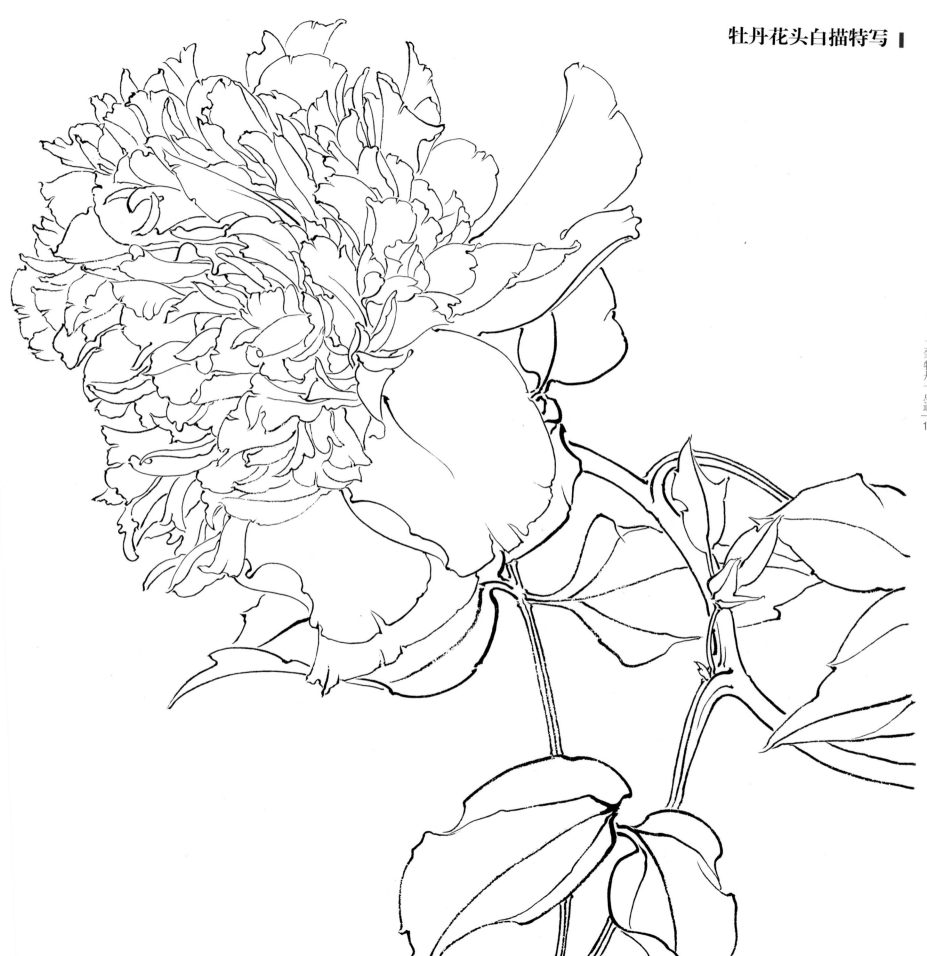

牡丹花头白描特写

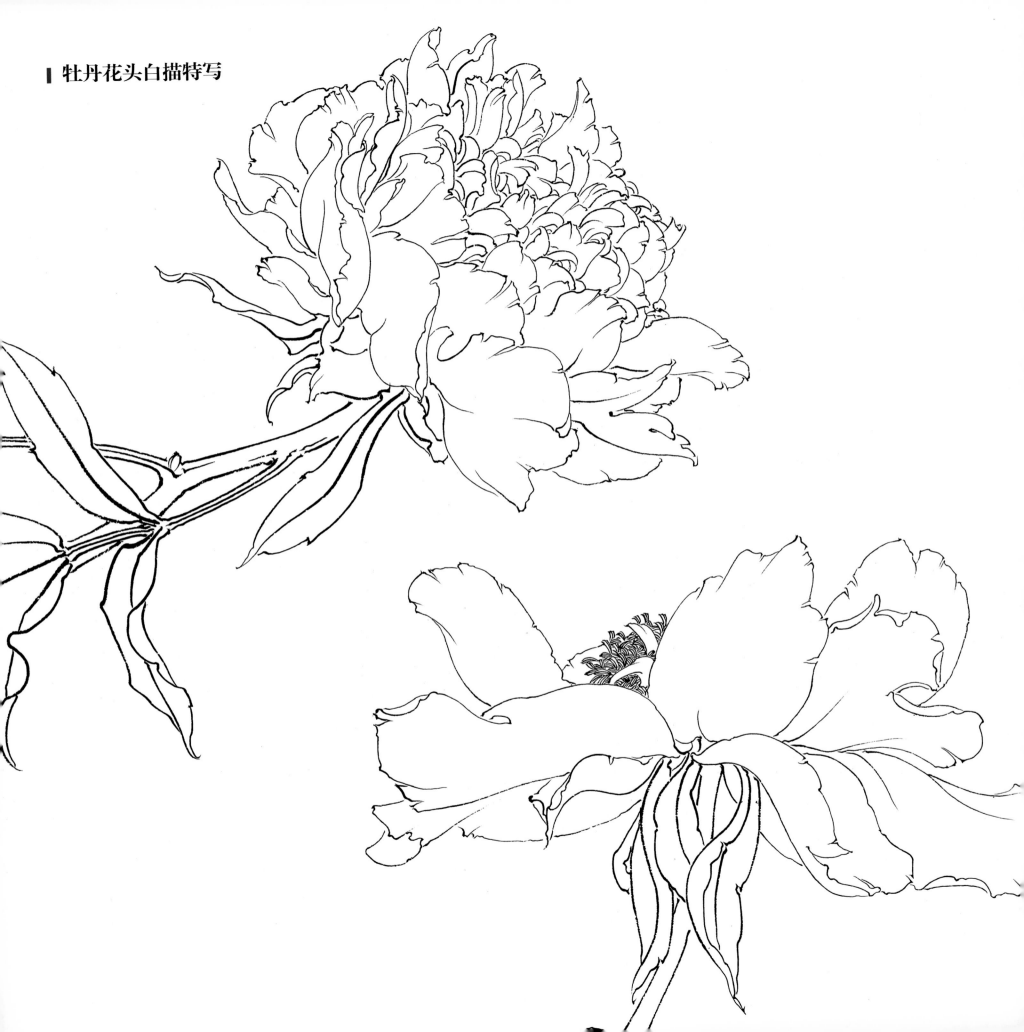

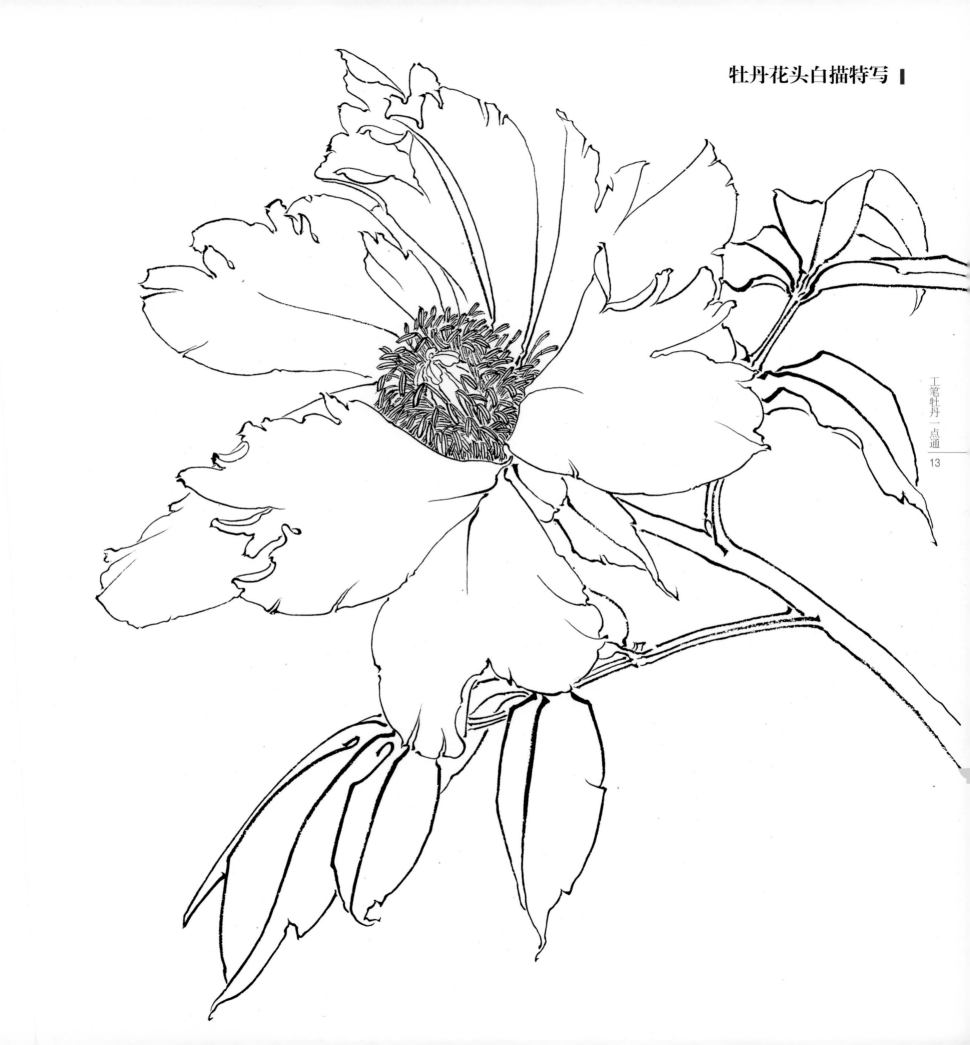

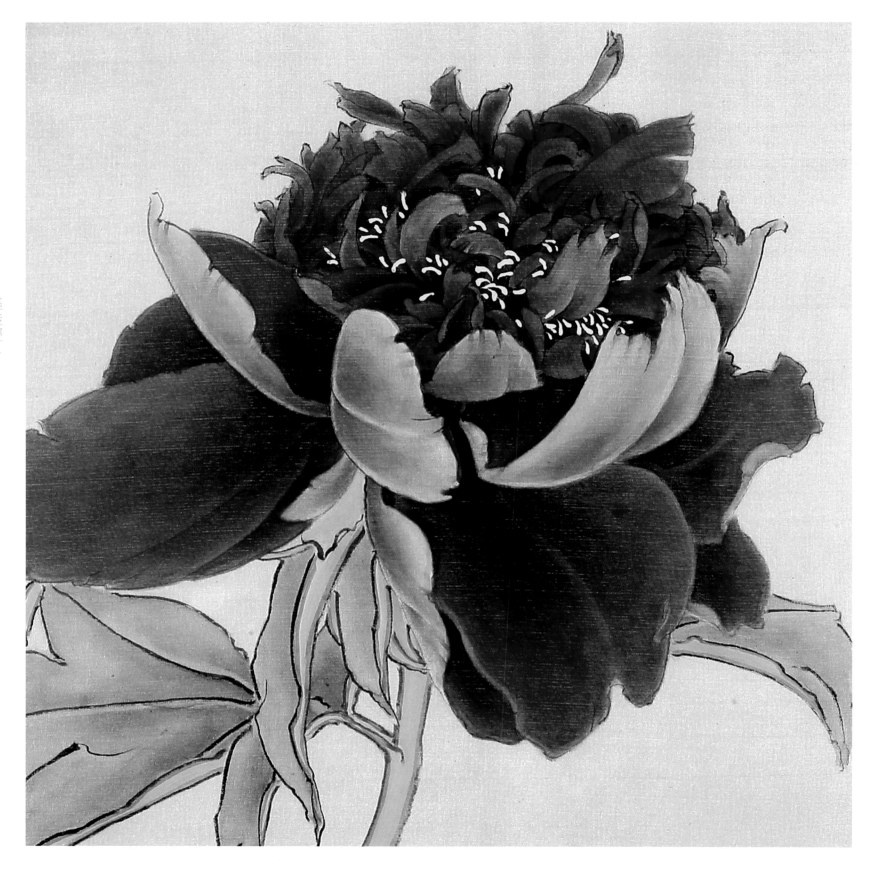

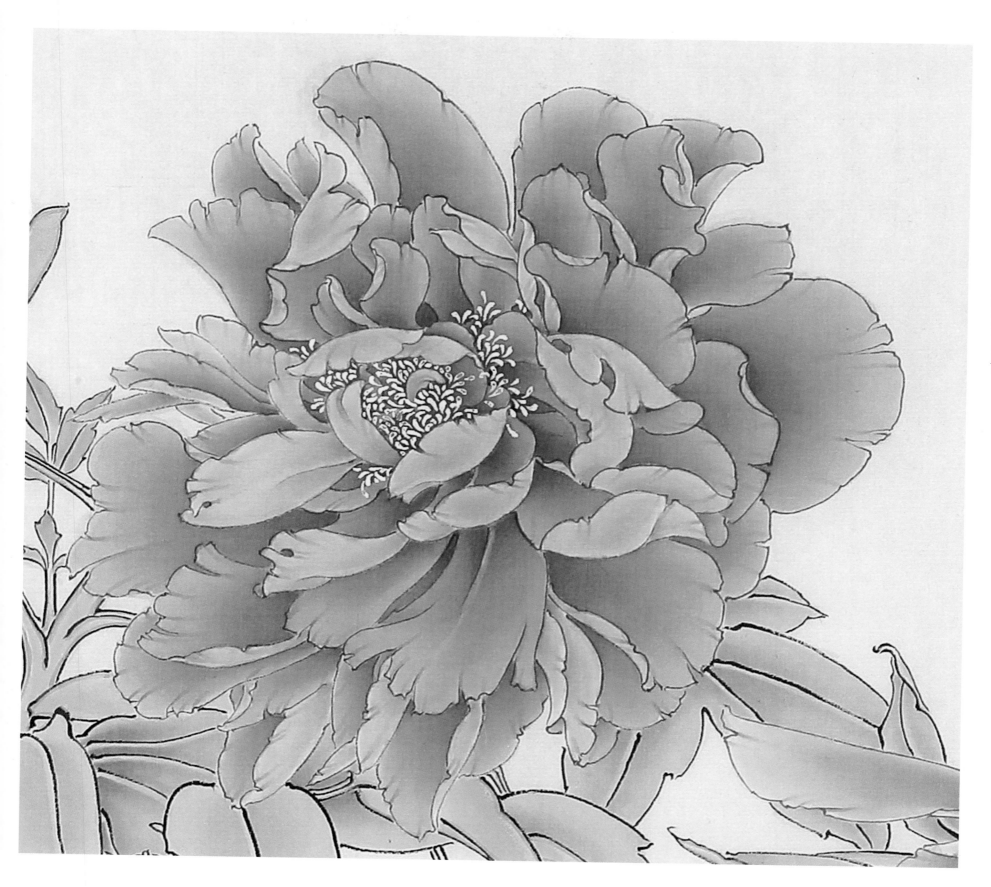

工笔牡丹花头特写

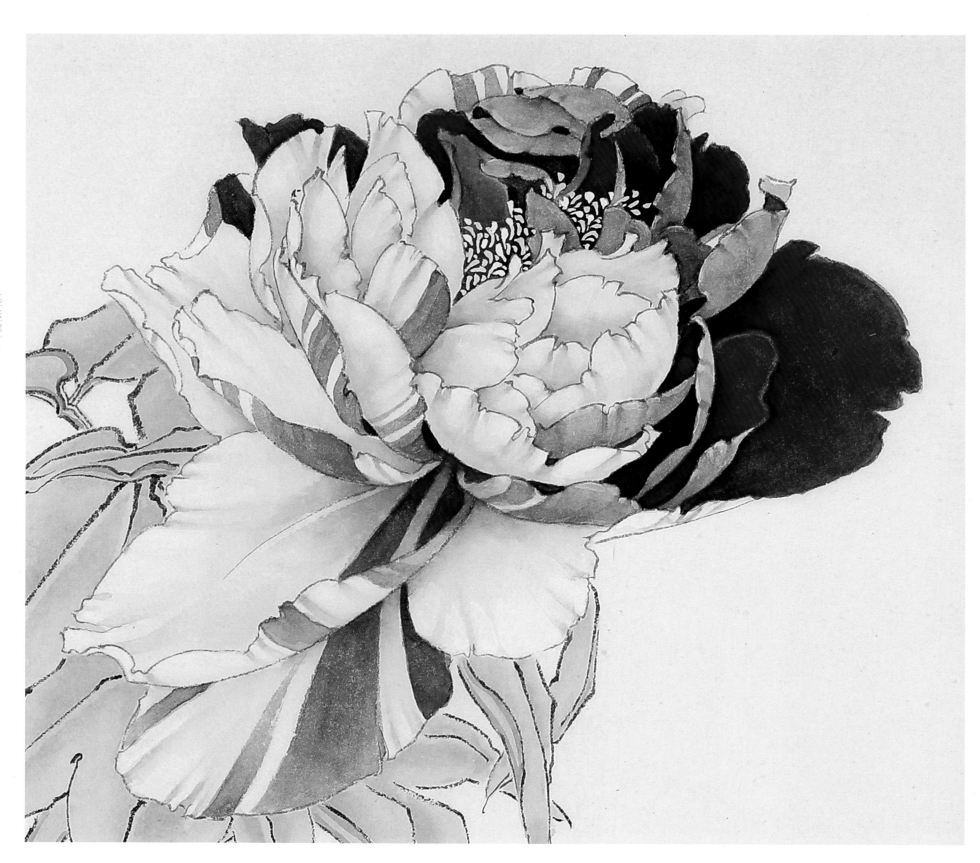

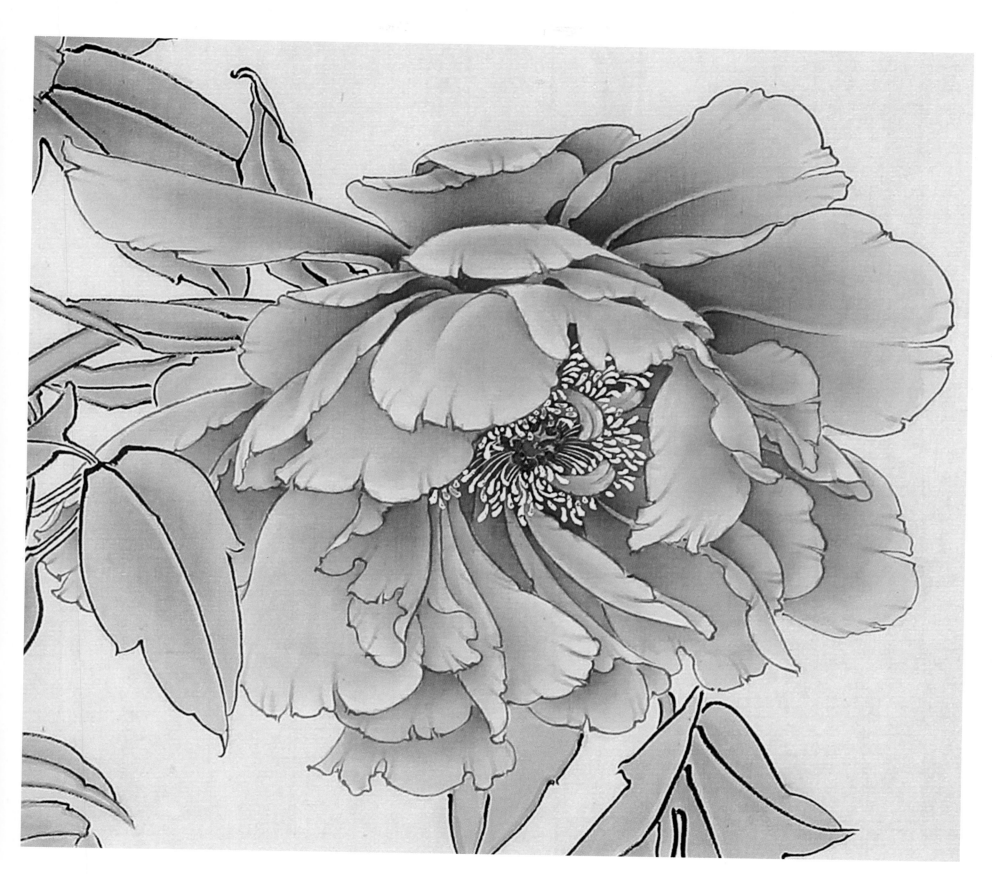

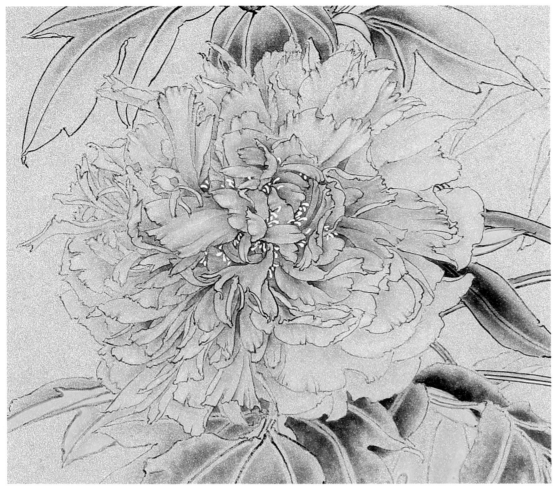

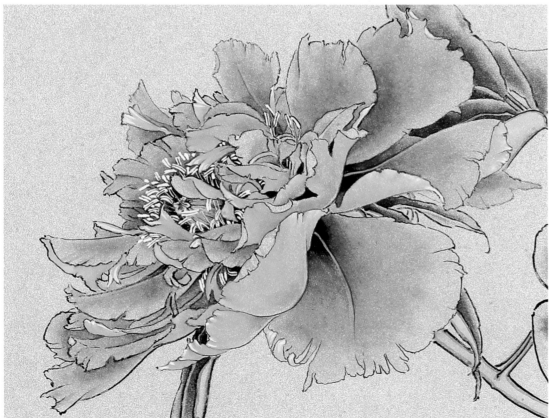

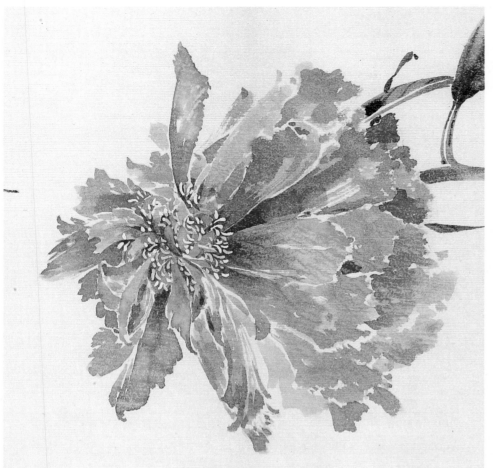
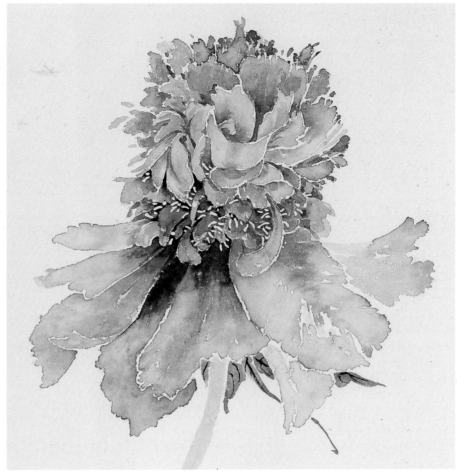
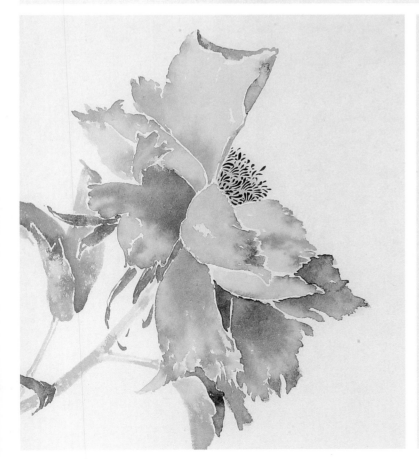
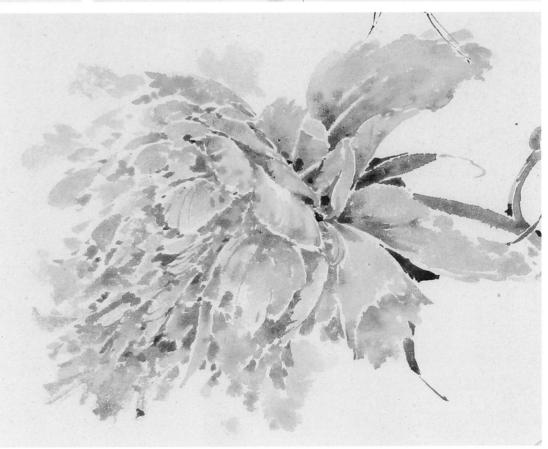

没骨牡丹作画步骤

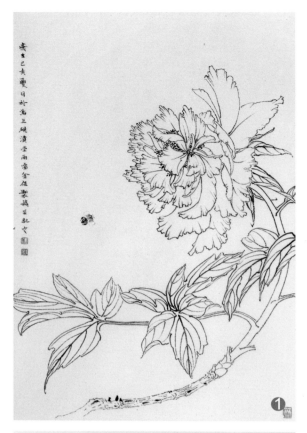

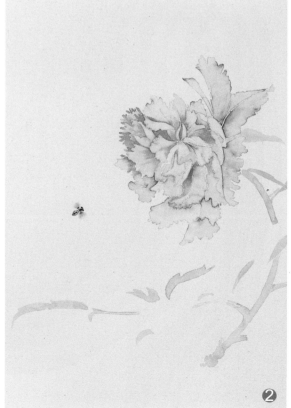

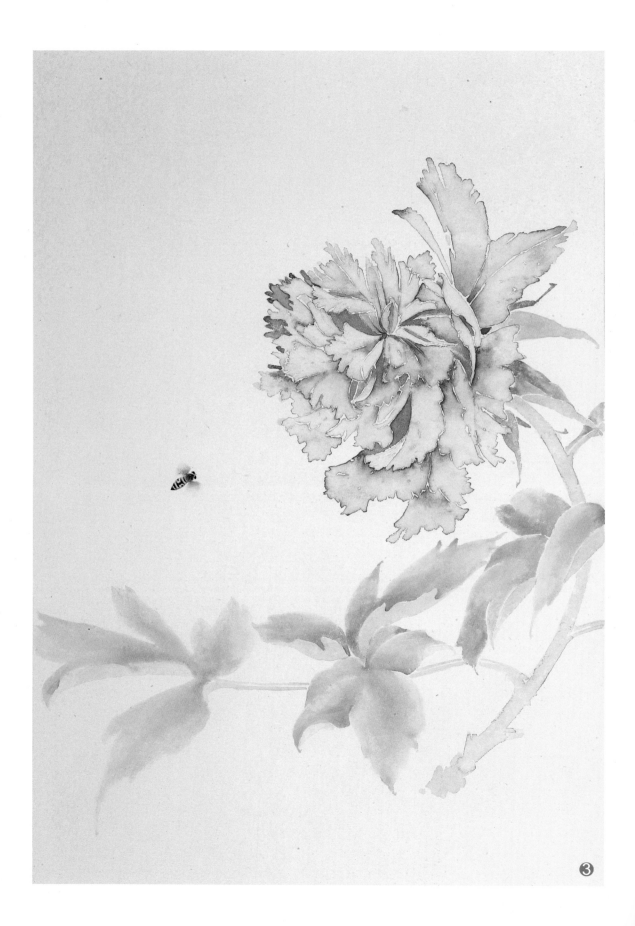

《晨妆晓雾》

1. 白描。白描是辅助完成没骨画法，白描要多练习，对理解花的结构有帮助。在熟练的时候，可以不用白描稿，直接用笔点出。

2. 用淡朱磦加曙红，画出花瓣的形状。趁湿在亮处点清水，在暗部点朱磦加曙红，分出层次。用墨加藤黄，画出反面叶子和花茎。用淡墨画出蜜蜂的眼睛、胸部和腹部。用清水画出翅膀形状，趁湿在胸部向外点淡墨，逐渐加深。

3. 用朱磦加曙红分染花头局部，对花头深入刻画。用淡墨画出正面叶子，趁湿用中墨点暗部。用白粉加藤黄平涂蜜蜂腹部。用藤黄加赭石平涂胸部。

4. 花头暗部可以用胭脂加深。用白粉加藤黄（少许）点花蕊。用中墨勾正面叶子、叶脉，用墨加藤黄勾反面叶子叶脉。用墨画木本枝干。最后用墨画出蜜蜂的触角，画出前腿和后腿，腹部中间用重墨加深。钤印。

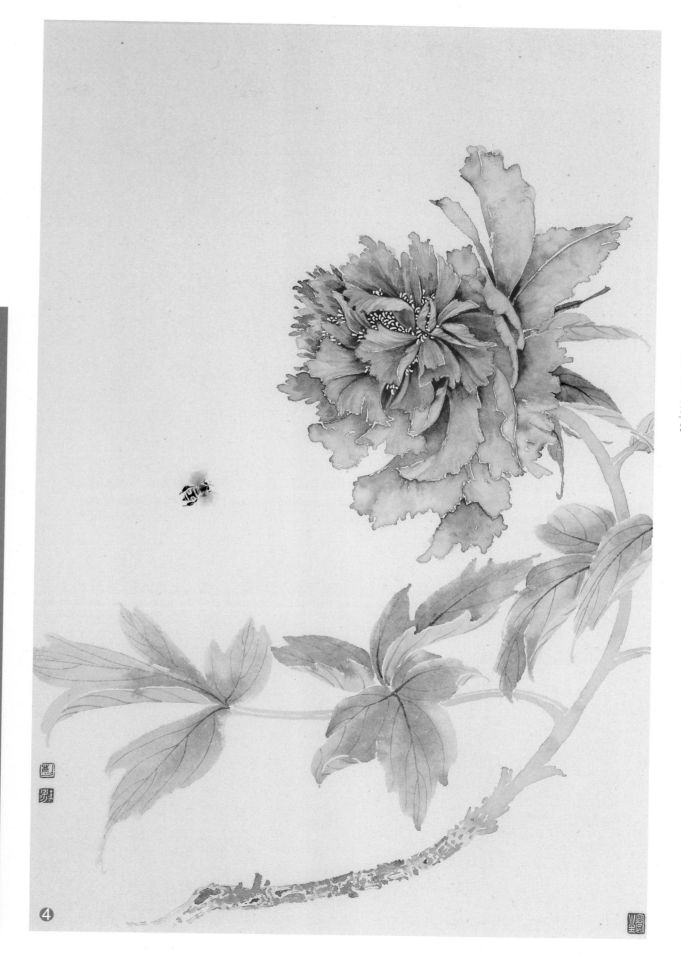

④

牡丹作画步骤

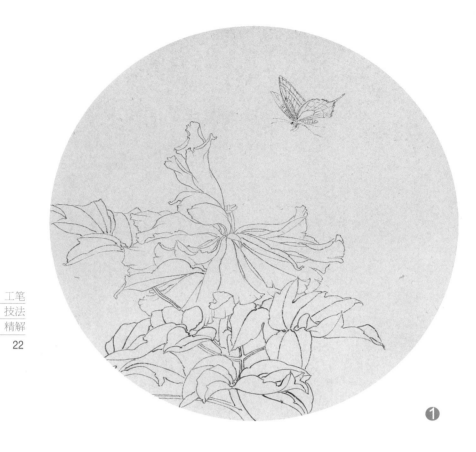

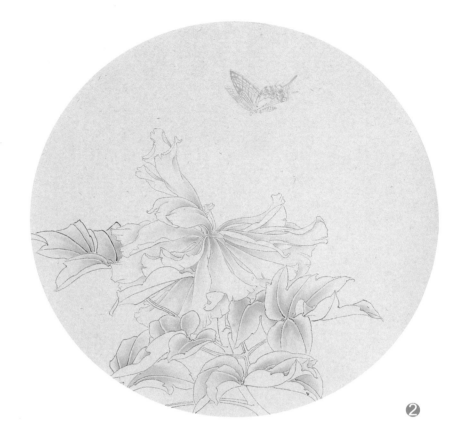

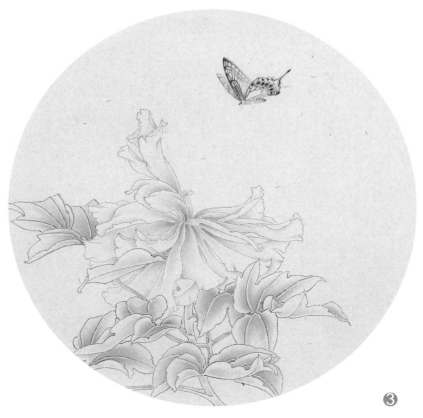

《白玉无瑕》

1. 用中墨勾花头。重墨勾叶子和花茎。用淡墨勾蝴蝶。

2. 用淡墨分染花头，正面叶子，和蝴蝶。逐步加深，染墨要淡，遍数要多。

3. 花头和正面叶子逐步加深。用淡墨分染反面叶子，分染花茎。

4. 用白色分染花瓣。用淡墨烘染花头、叶子和花茎周围。钤印。

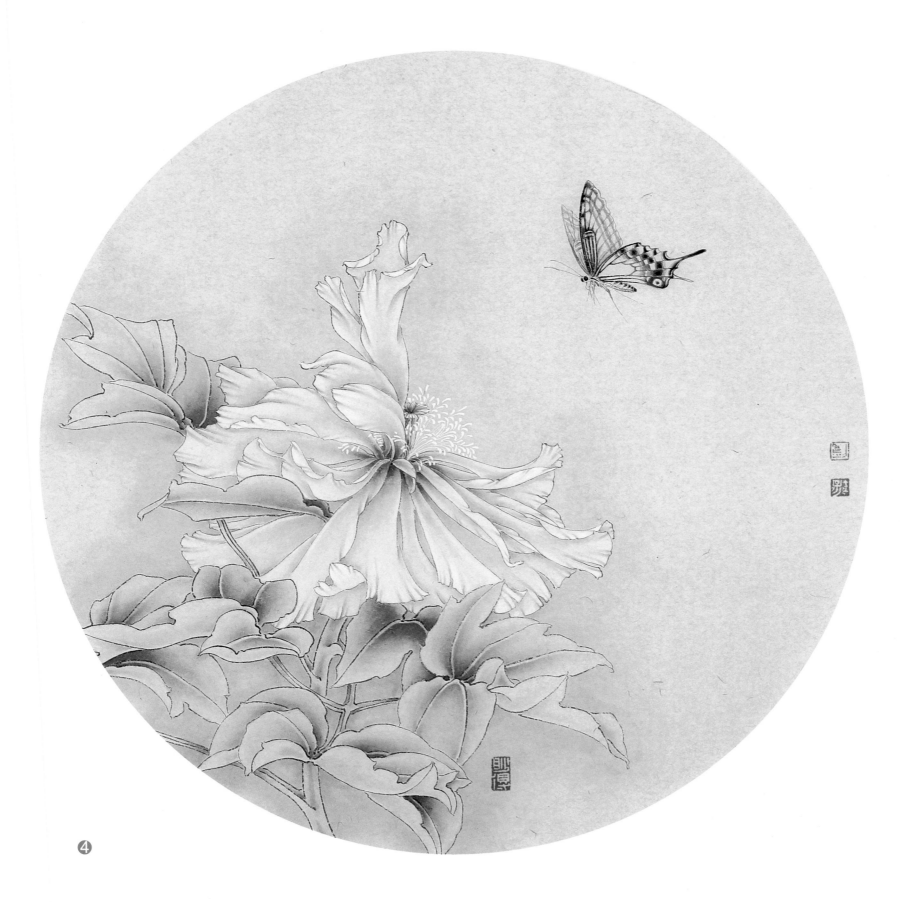

4

▌牡丹作画步骤

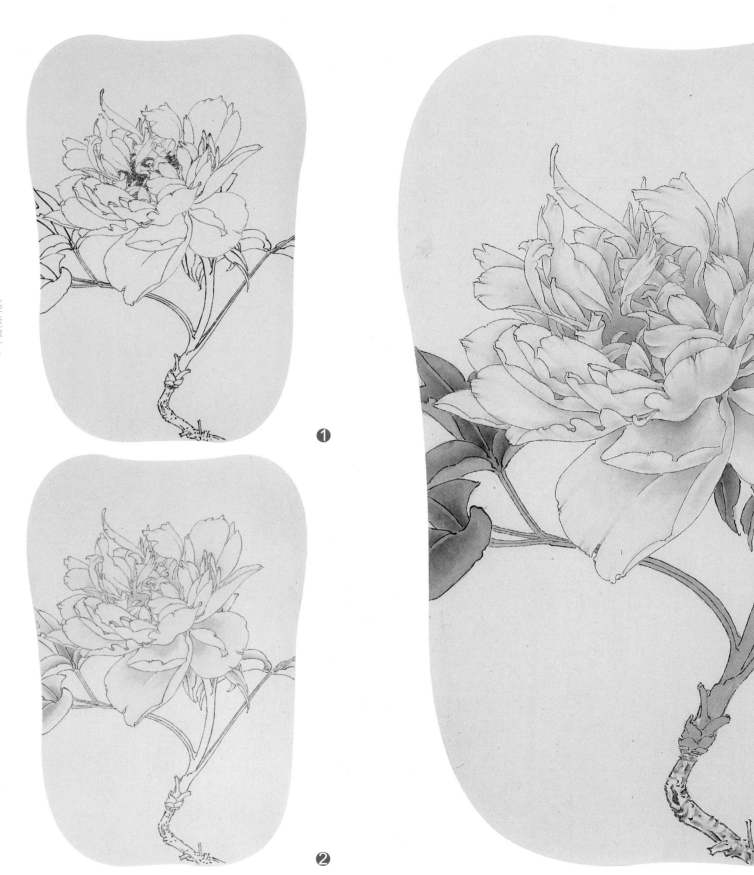

❶

❷

❸

《胭脂凝露》

1. 用中墨勾花瓣，注意用笔要轻盈。用重墨勾叶子和花茎。花蕊可以不勾。

2. 花瓣用淡胭脂色分染出结构和层次。叶子正面用花青分染结构和层次。

3. 花瓣逐渐加深。叶子正反面平涂草绿（花青加藤黄）。老枝干用墨皴染出质感。

4. 花瓣逐步加深，分染出层次。叶子反面和嫩枝，用三绿加白色加藤黄，从叶子边缘向中间分染。用苍绿（花青加藤黄加一点赭石）复勾叶子反面和嫩枝。用淡墨烘染花头和叶子周围。钤印。

❹

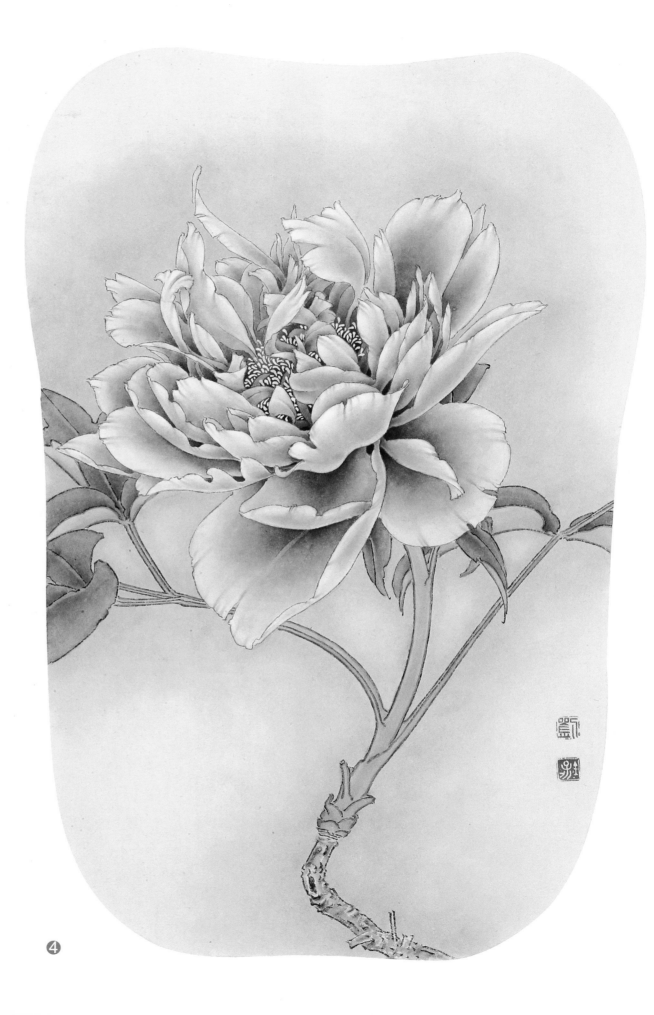

牡丹作画步骤

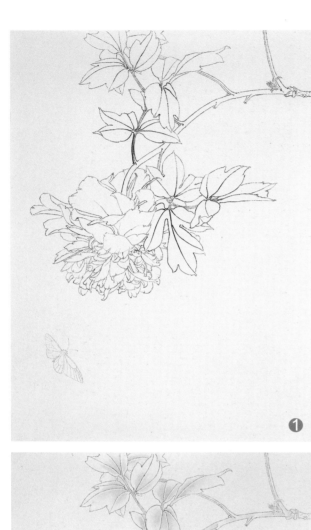

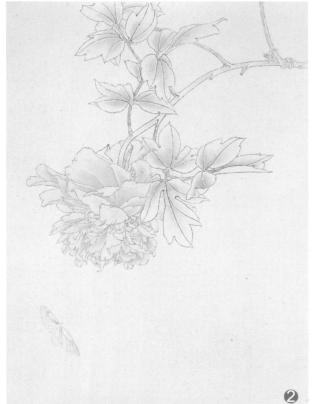

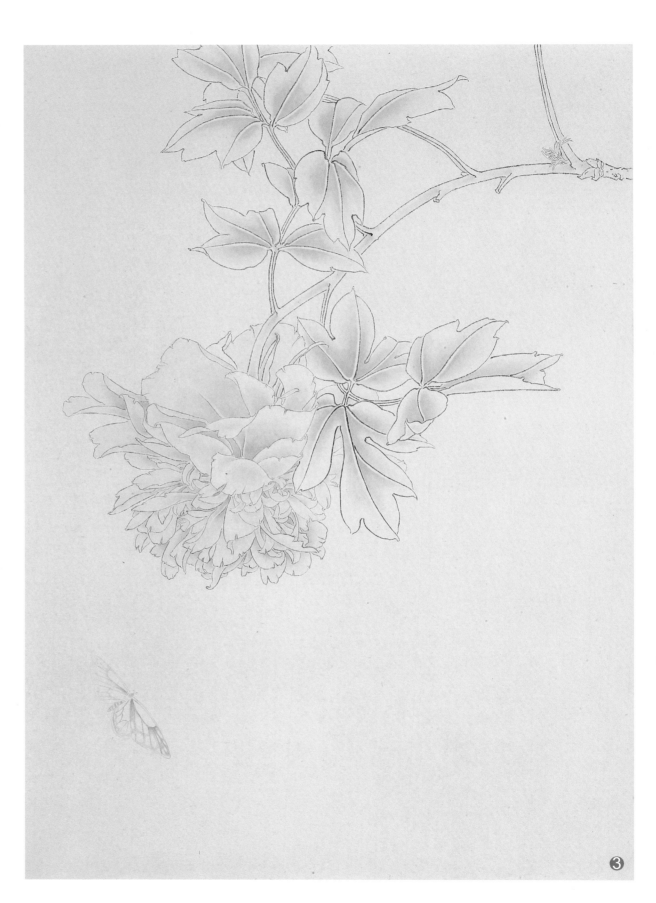

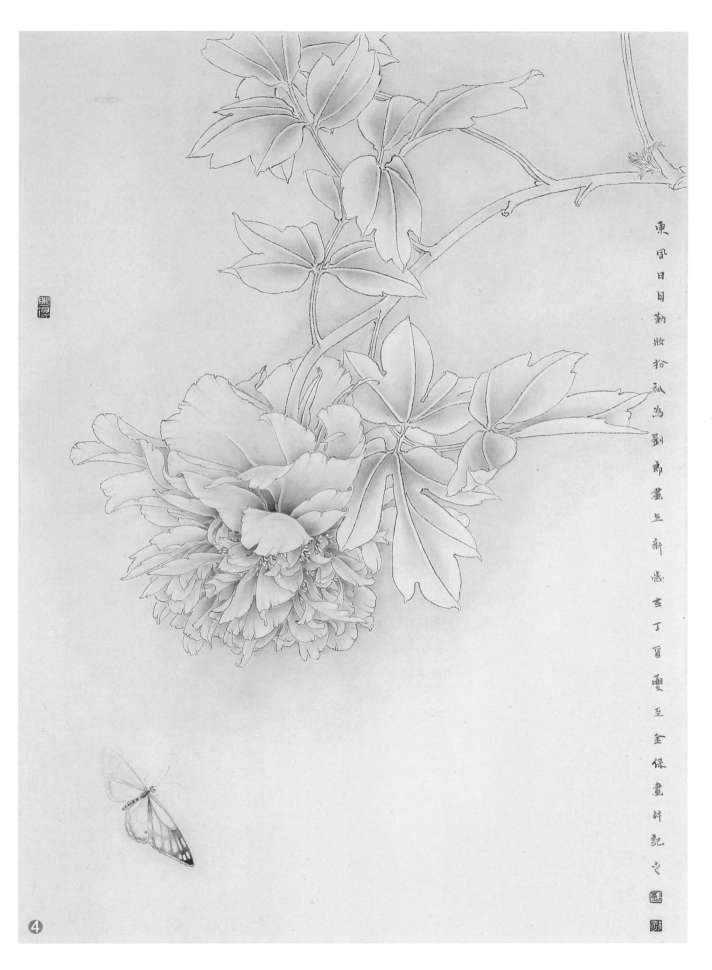

《昆山入梦》

1. 用中墨勾出花头和叶子，勾花头用笔要轻盈，叶子的线条要有力挺拔。花茎用线要流畅连贯，用淡墨勾蝴蝶。

2. 用淡花青分染花瓣结构和层次。用花青加墨分染叶子和花茎，染出结构和层次。用花青加墨分染蝴蝶。

3. 花头，叶子，蝴蝶逐步加深。

4. 用三青分染花头，用白粉提染花瓣边缘。蝴蝶分染白色，分染三青。用白色点花蕊（沥粉）。用花青墨烘染花头和叶子、花茎周围。题字，钤印。

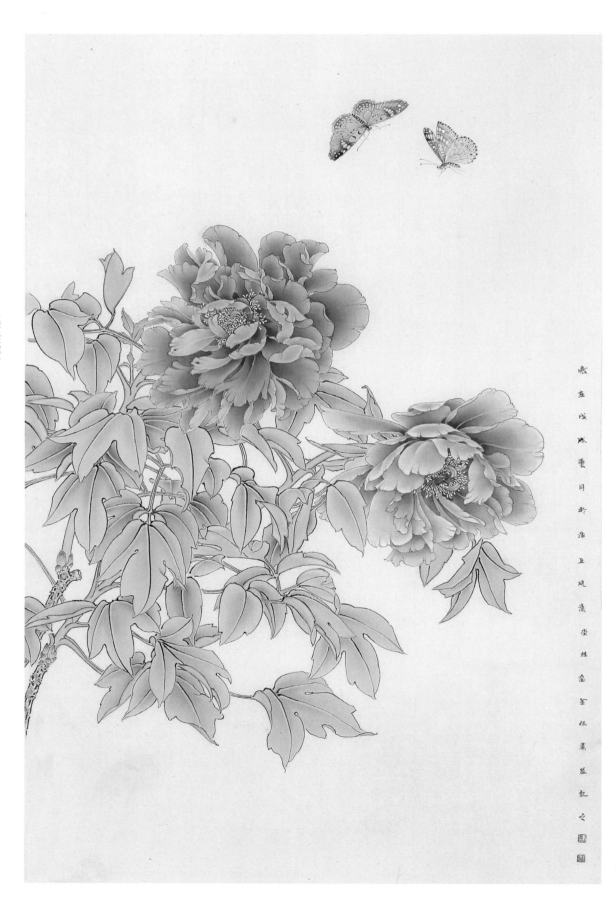

岁在戊戌重阳日於涨溪近觌堂姓崇匿金佛畵並记之

春风得意

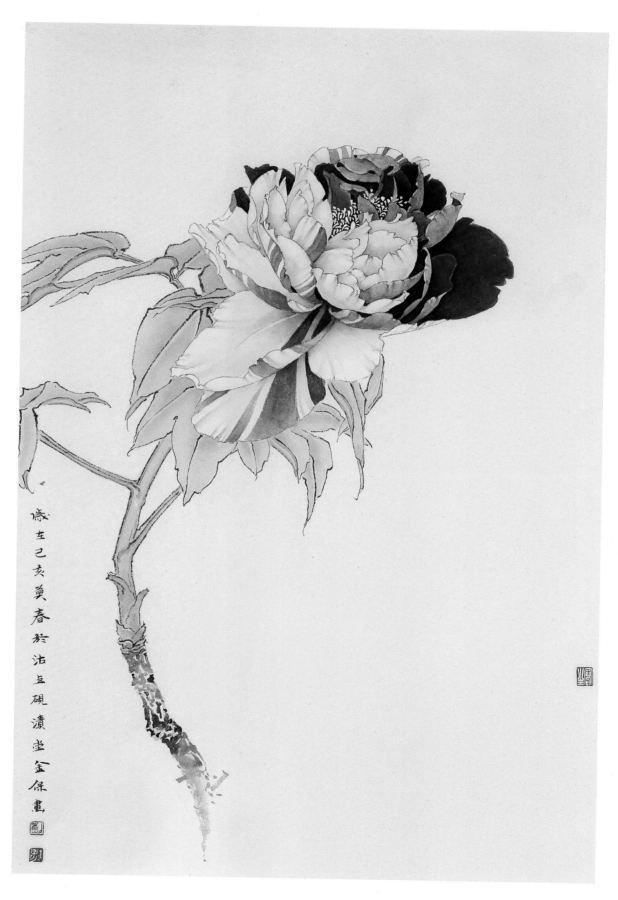

岁在己亥莫春於沽上且砚遗室金保画

晓妆初过

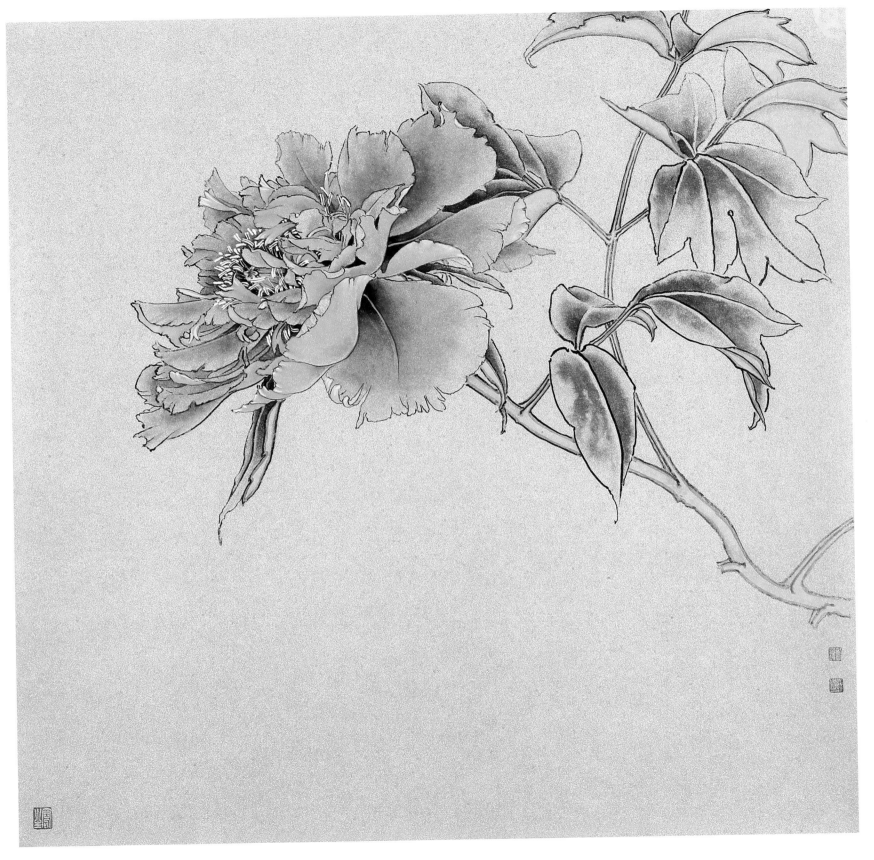

晨阳一曲

岁在己亥初春 金保画

雨后晴空

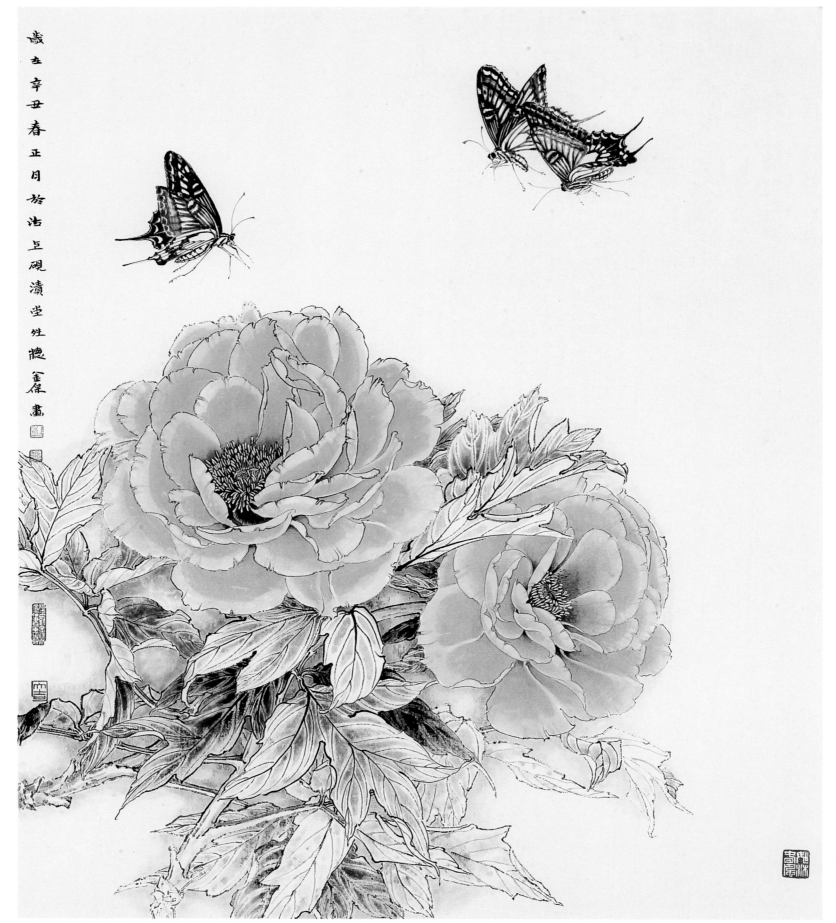

岁在辛丑春正月於沽上砚滮堂姓總金保畫

春在曹州雨后多

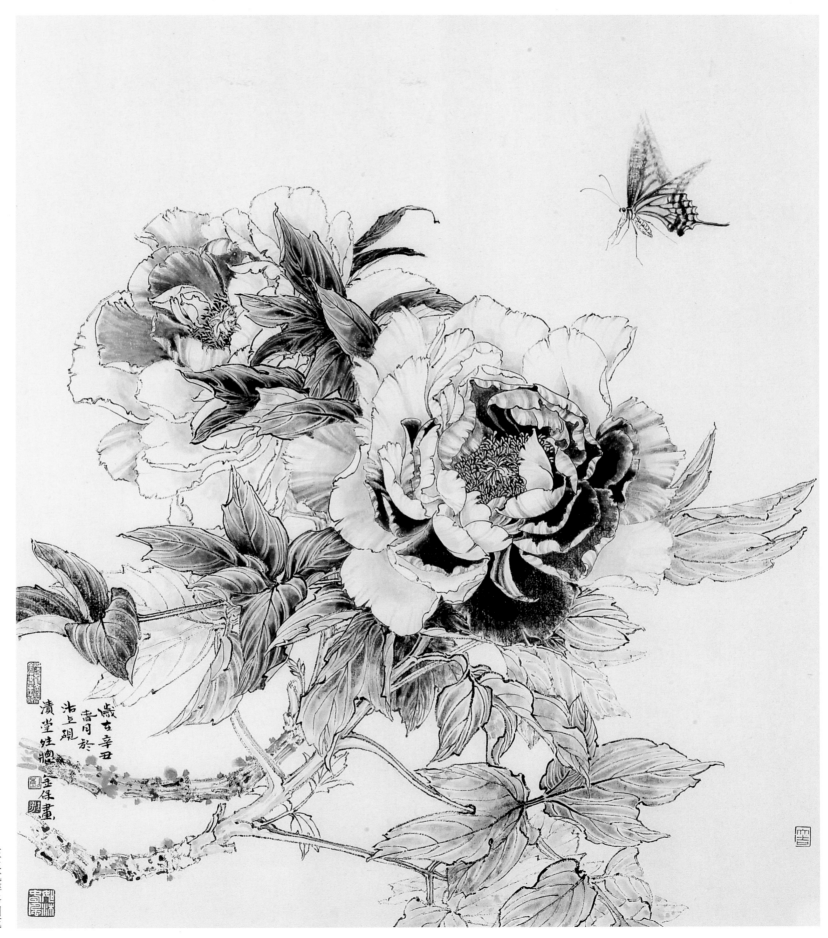

庄生犹醉洛阳花

晨露如珠

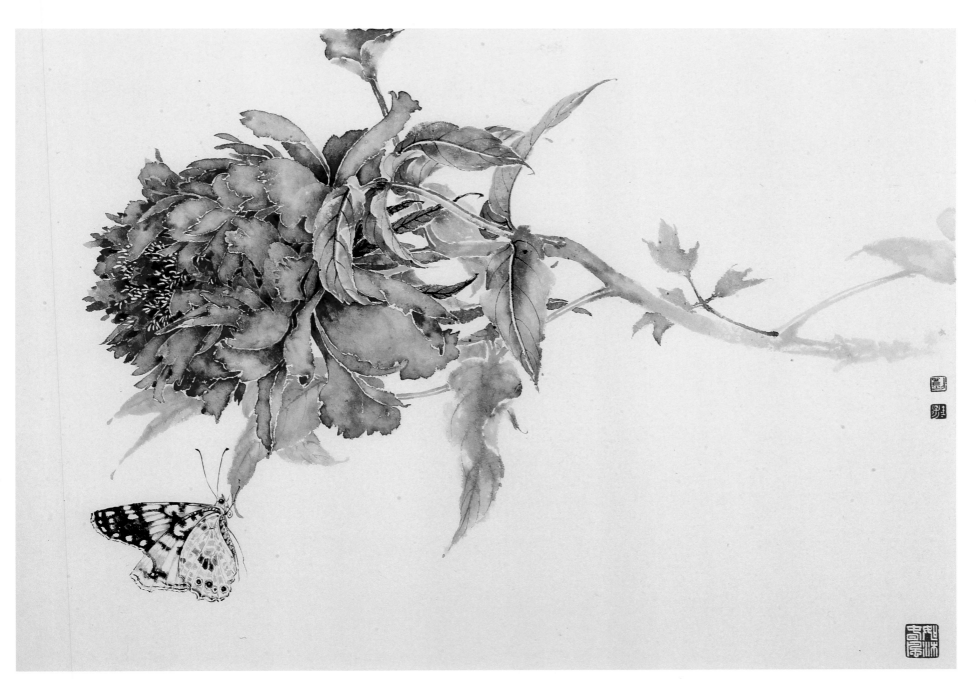

一枝垂落云霄外

梦在枝头

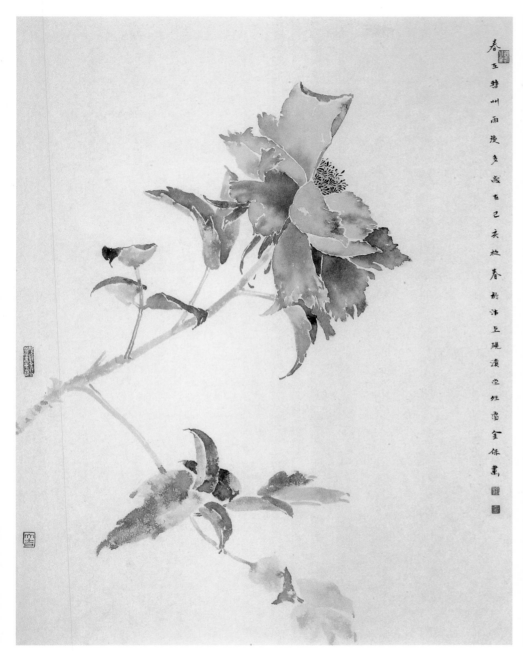

春去邺州雨後多歲古己亥欲春於沛上硯漬堂姓窗金保畫

风影摇窗

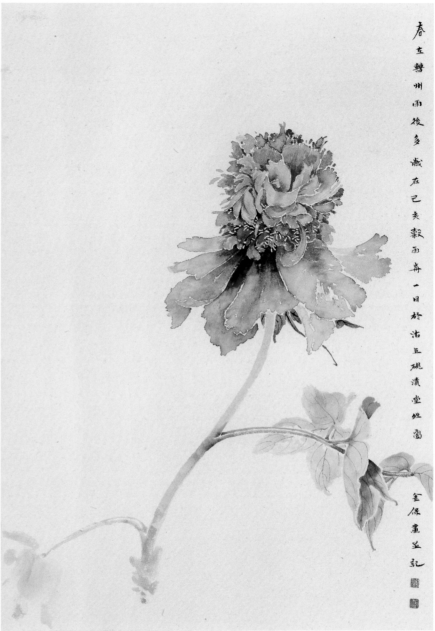

春去邺州雨後多歲在己亥穀雨舟一日於沛上硯漬堂姓窗金保畫並記

千娇万态破朝霞

歲在己亥夏月於沽上
硯漬堂金保畫

昆山月光

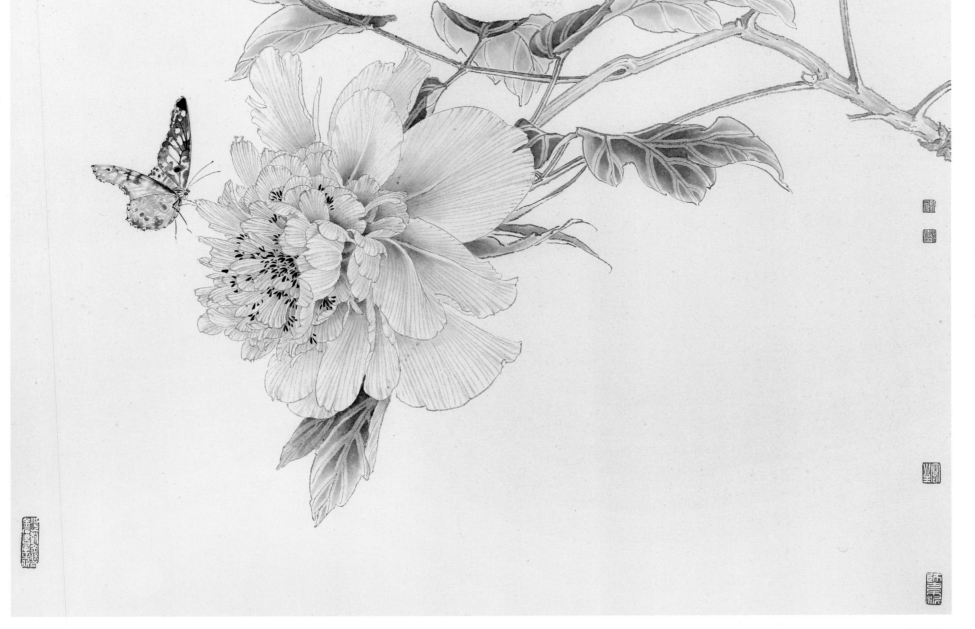

洛川仙子

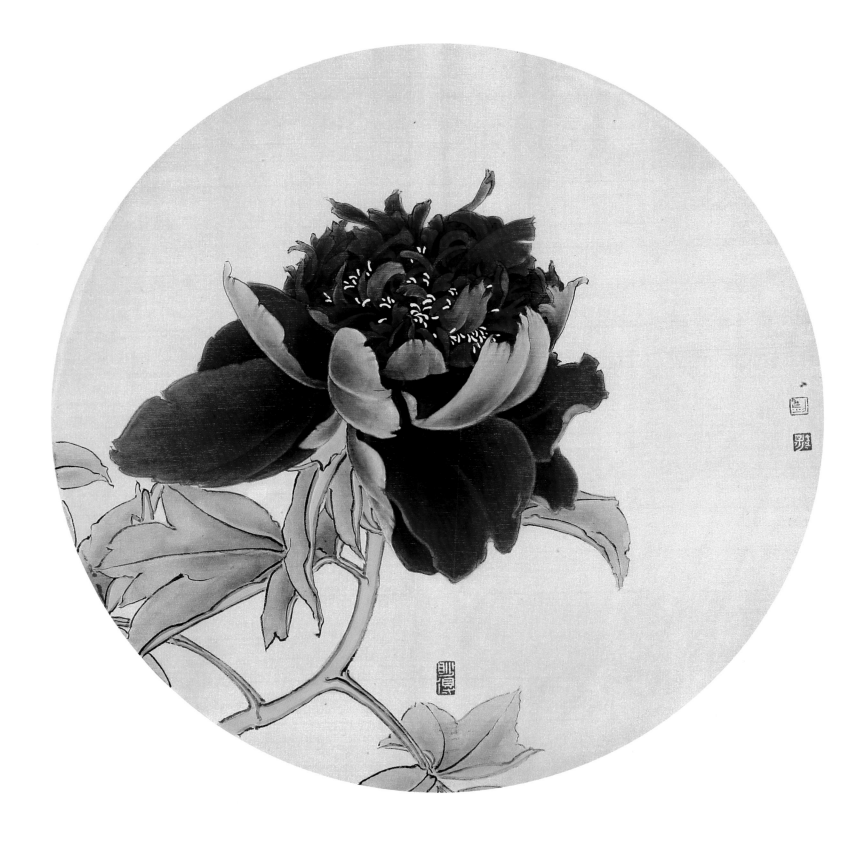

墨染红霞

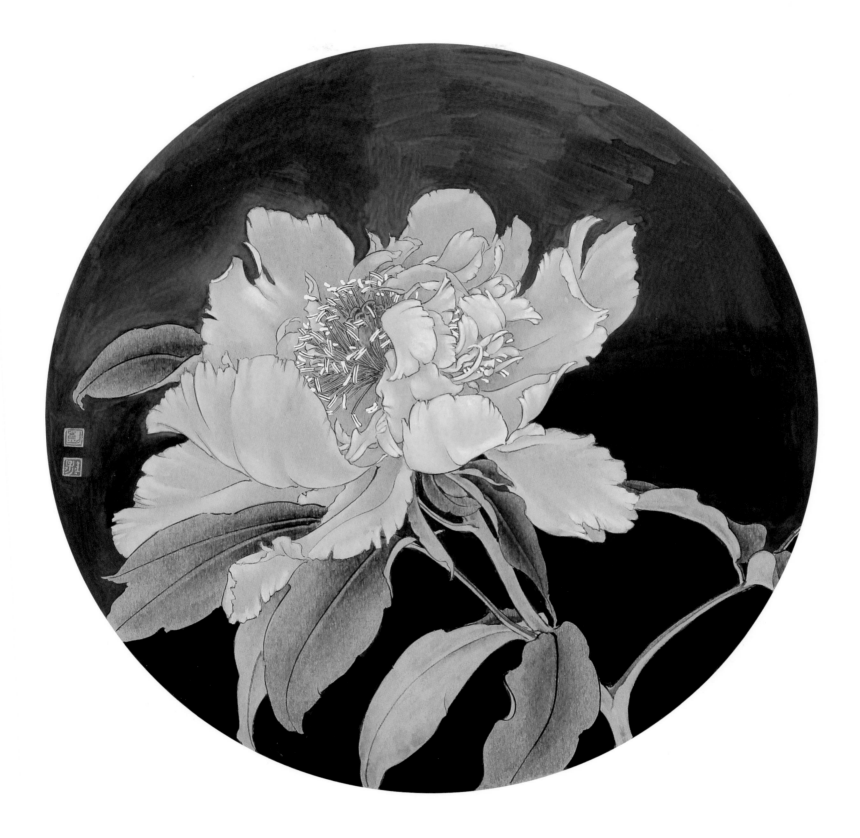

春风依旧

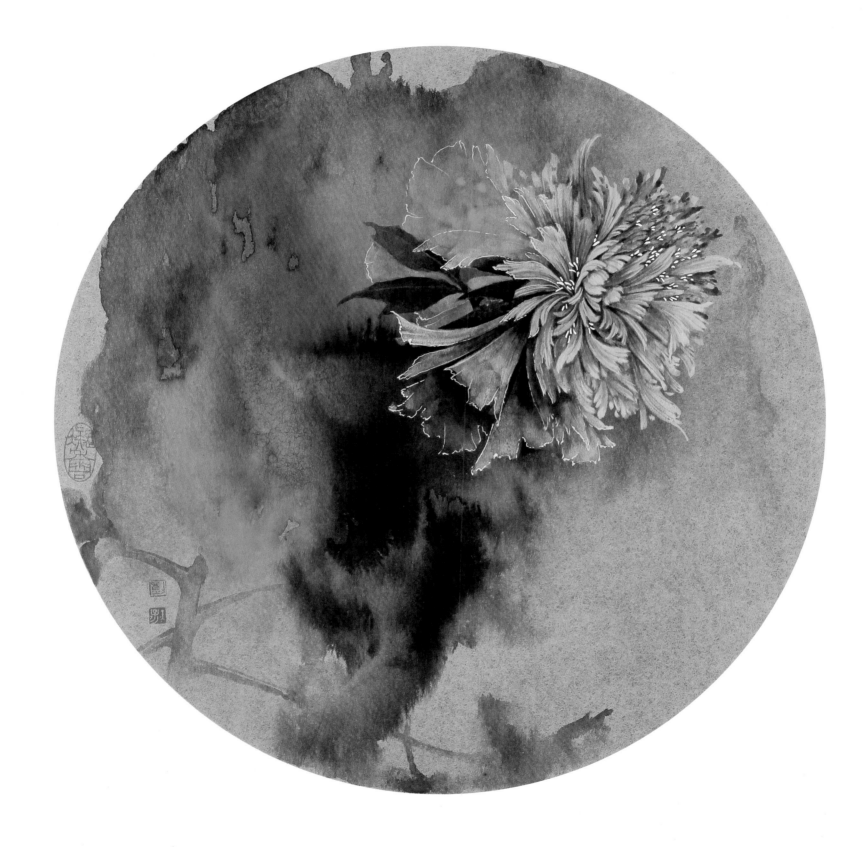

往事如烟

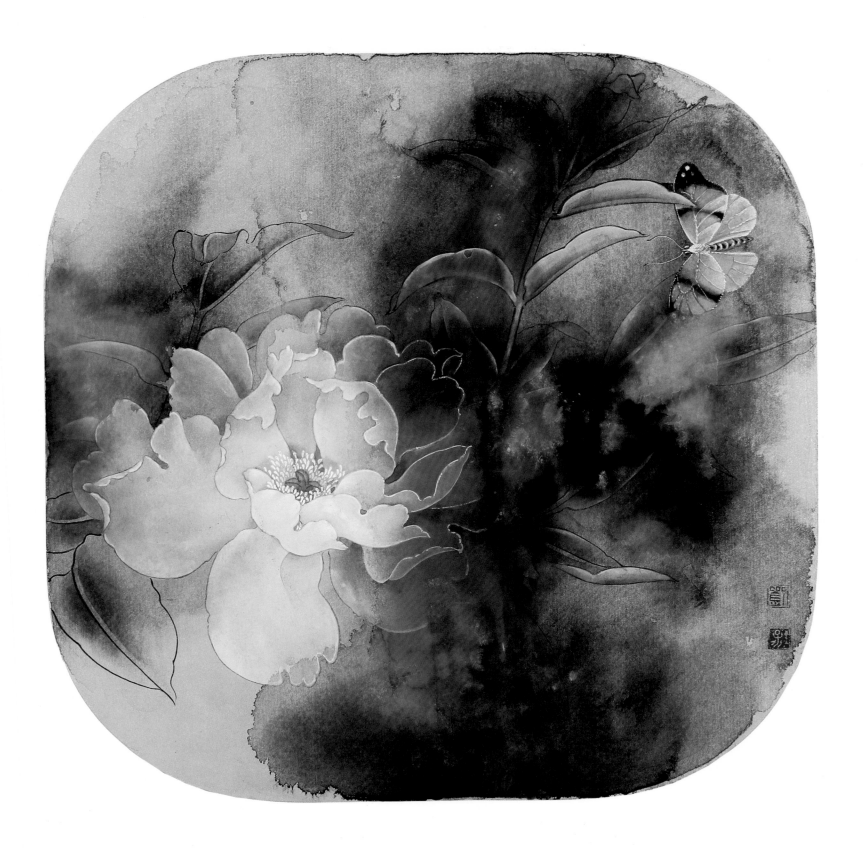

庄生梦蝶

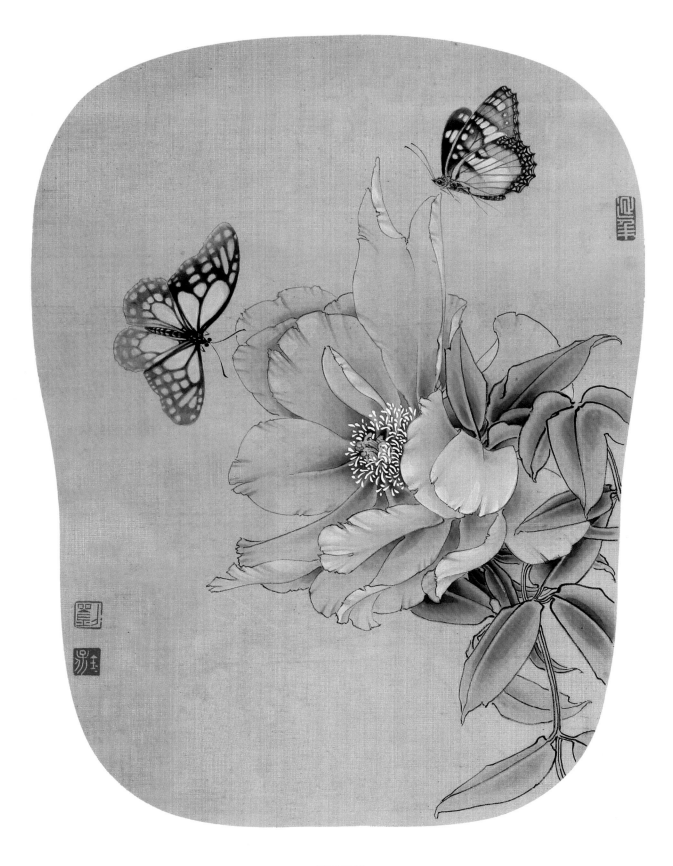

游园惊梦

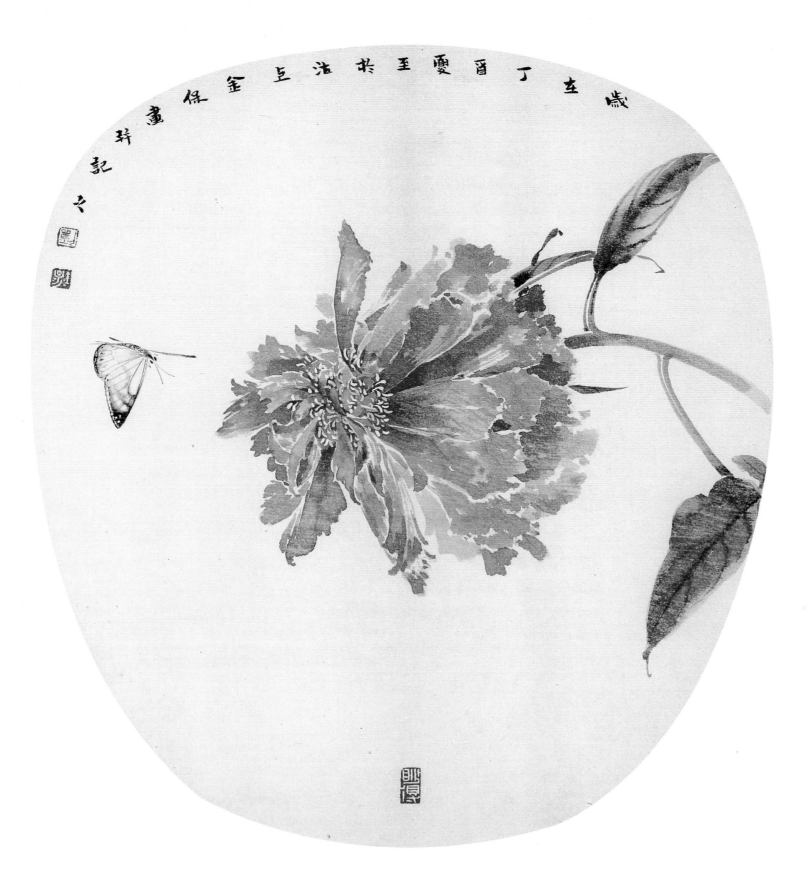

春风垂露

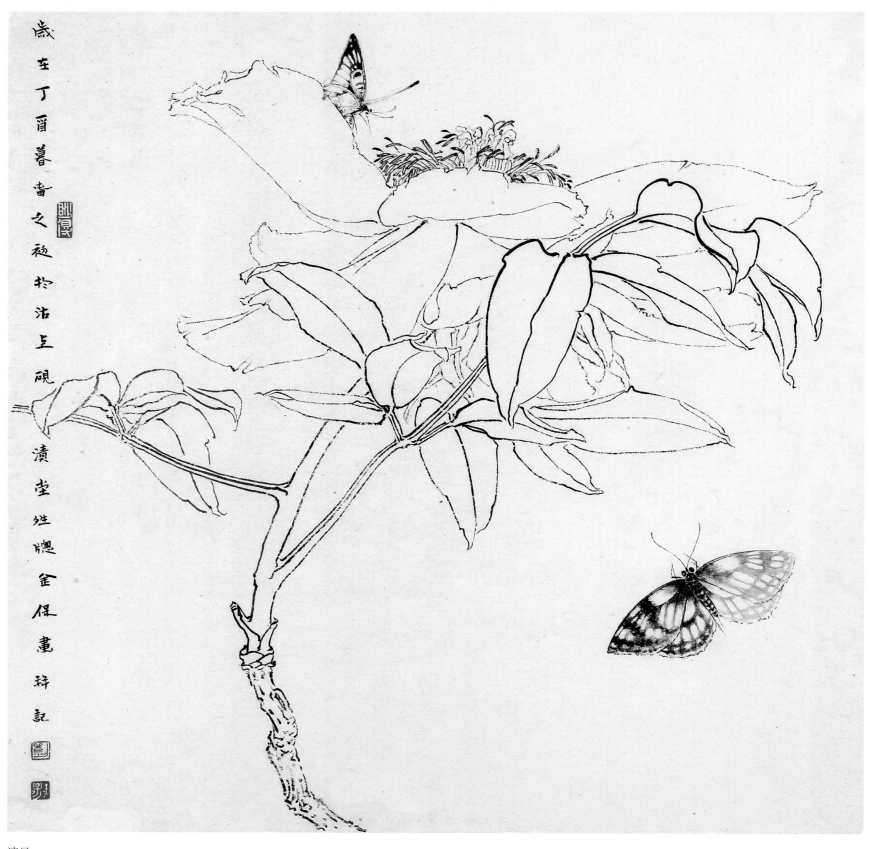

清晨

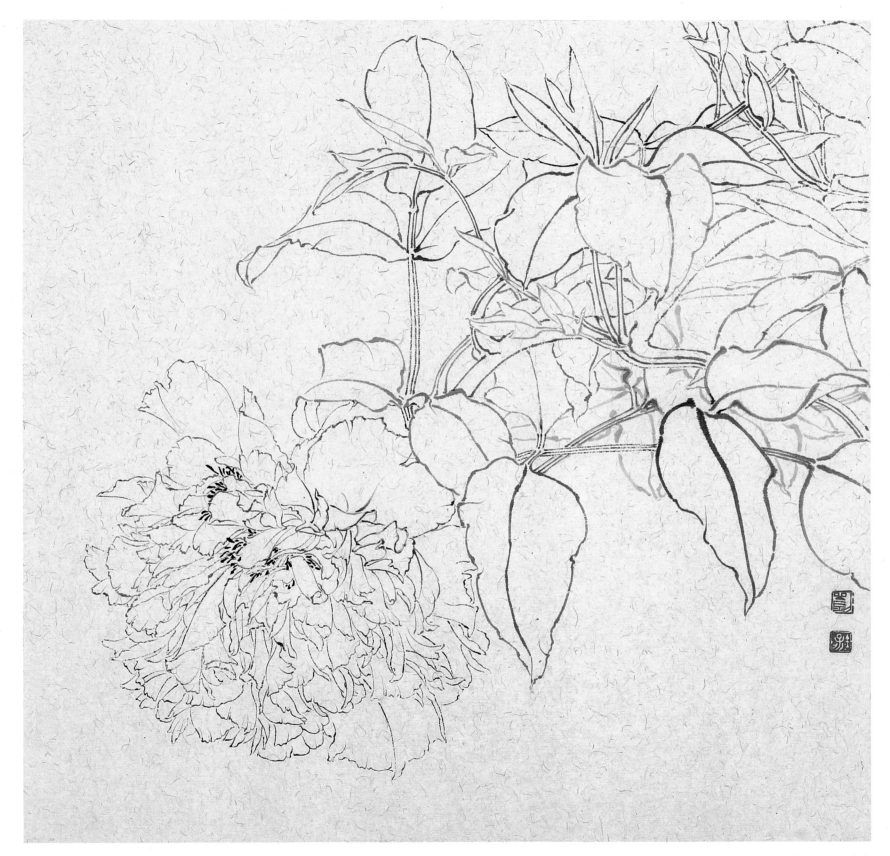

晓妆

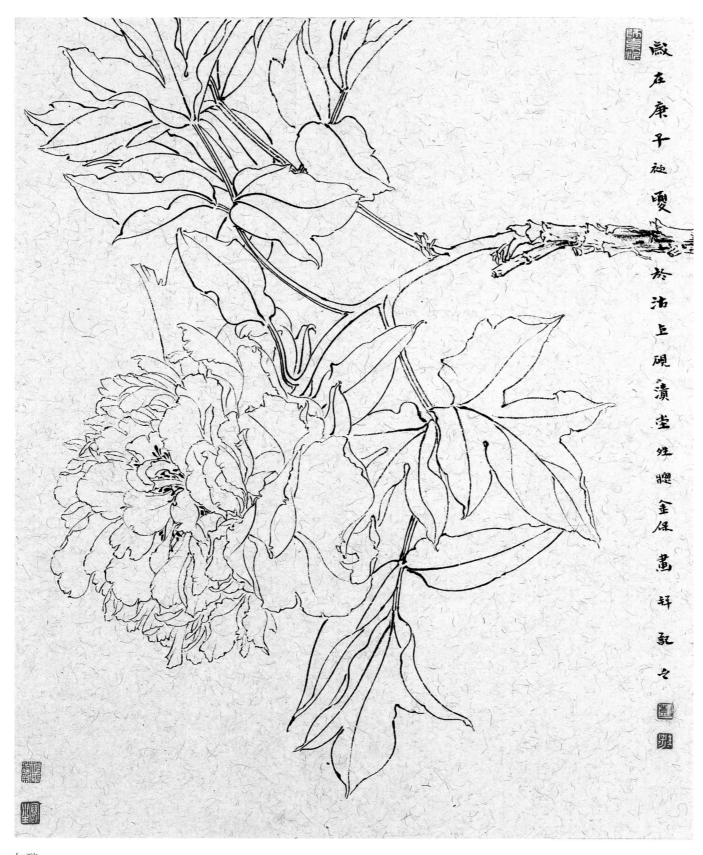

如醉

写生不是简单的状物。而是用简单的线条，表现出画面的气韵，表现出内容的主次，表现出物象的虚实，表现出素材的质感。用笔的快慢、轻重、顿挫，和用墨的深浅、虚实、焦润，都是画者对大自然的理解和拥抱。

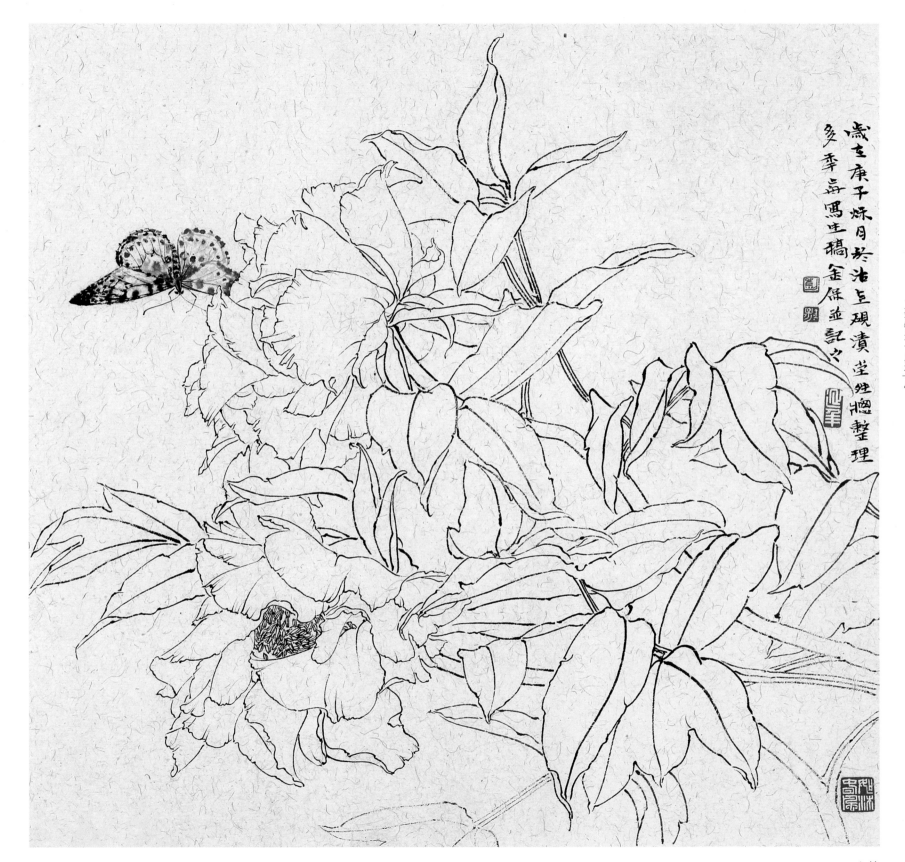

歲在庚子爍月於沽上觀潰堂姓總整理冬季毒寫生稿金保並記之

入梦

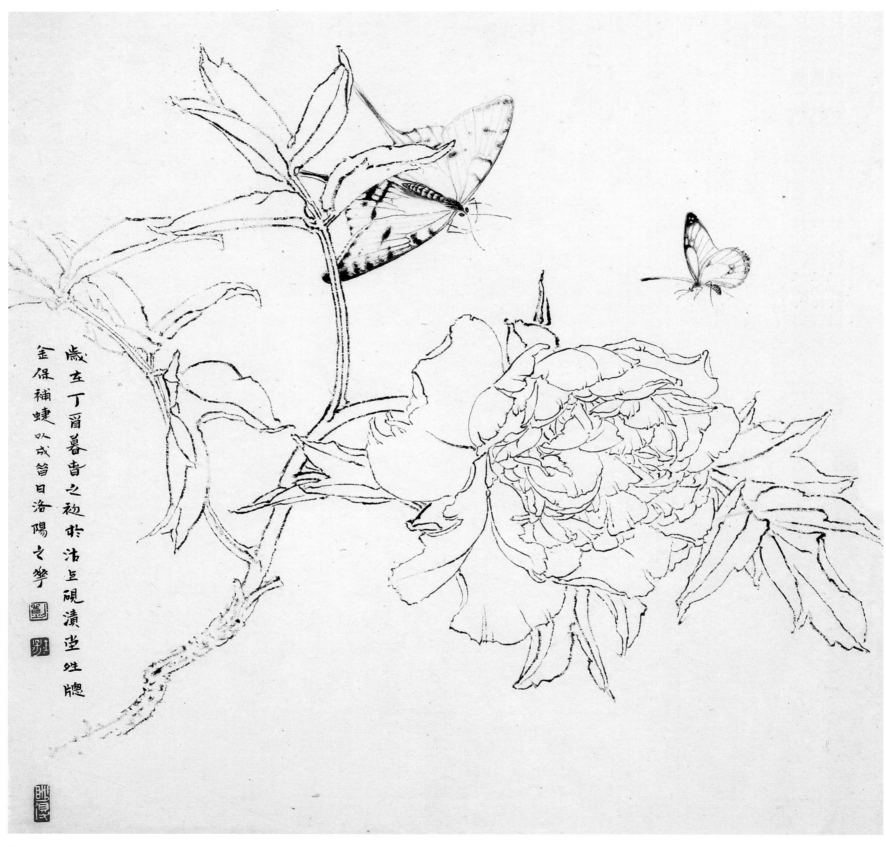

惊醒

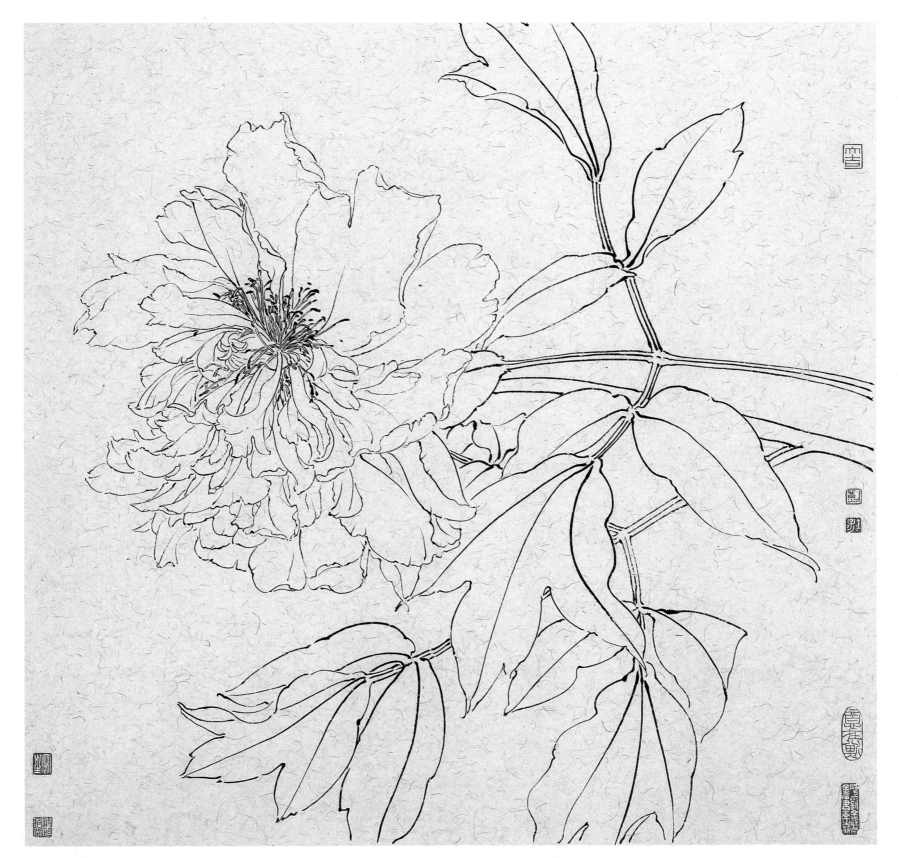

骄阳

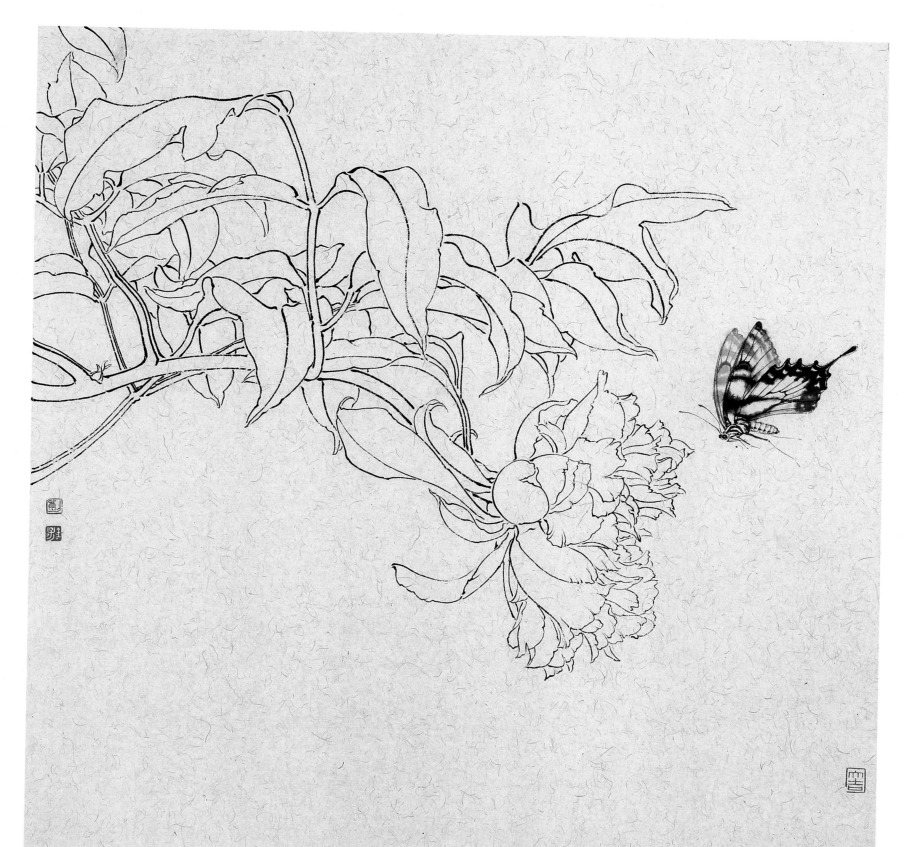

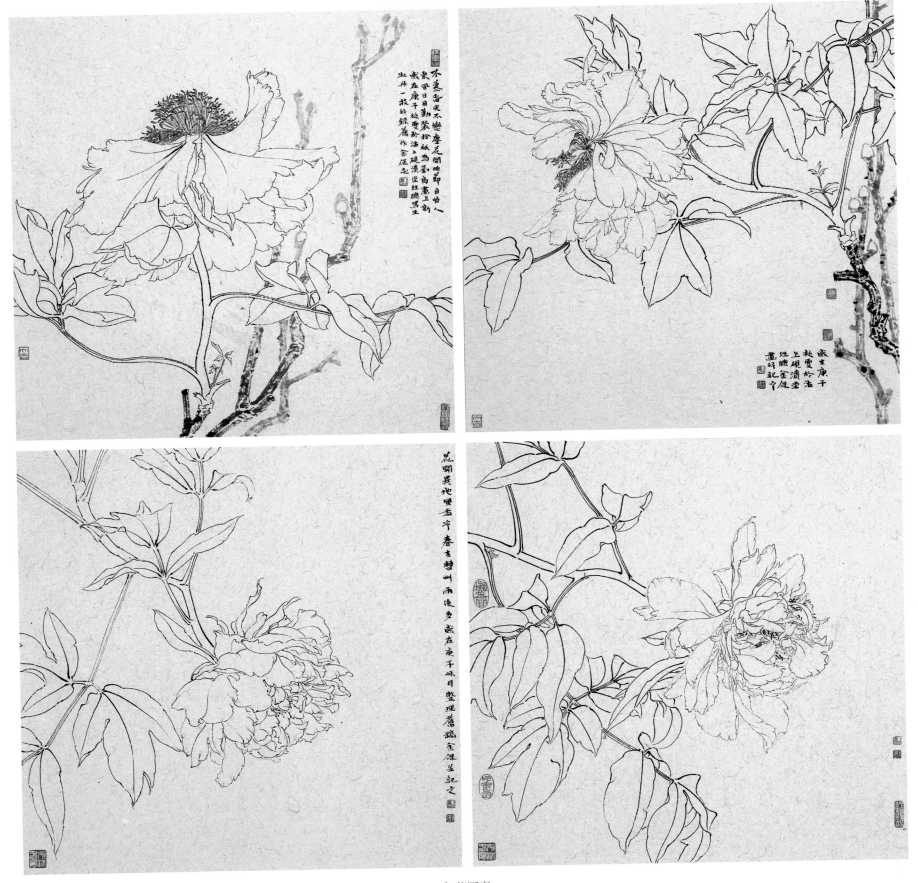

与花写真

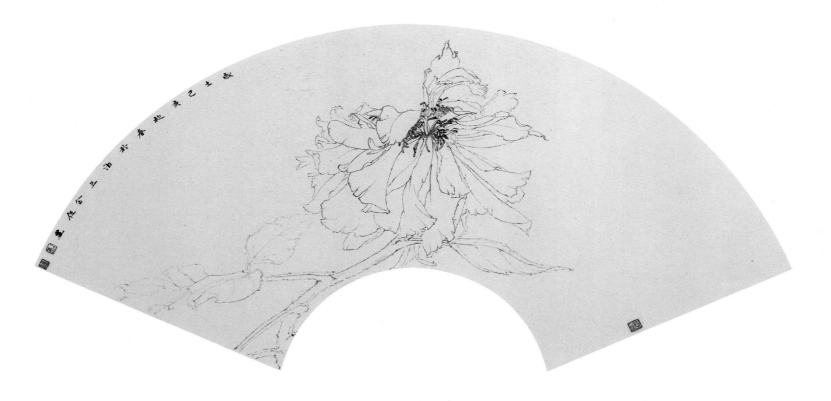

花开时节

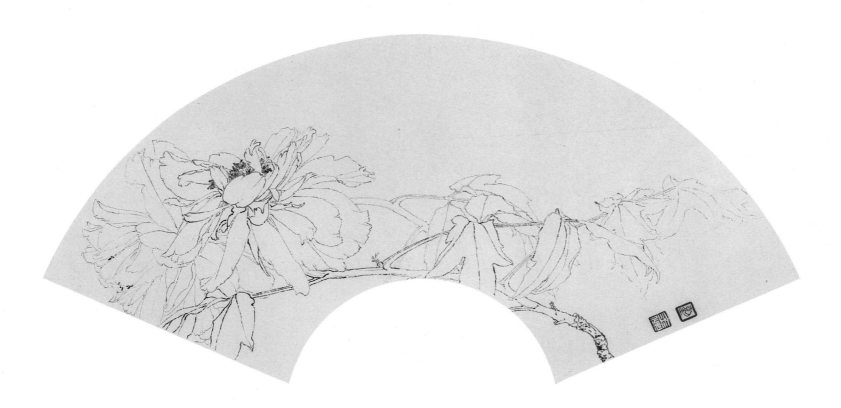

醉卧红尘

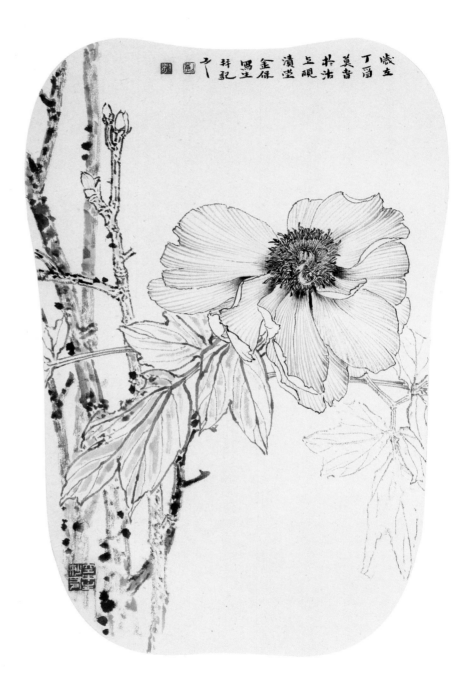

<div align="center">清风徐来</div>

<div align="center">新红御雨</div>

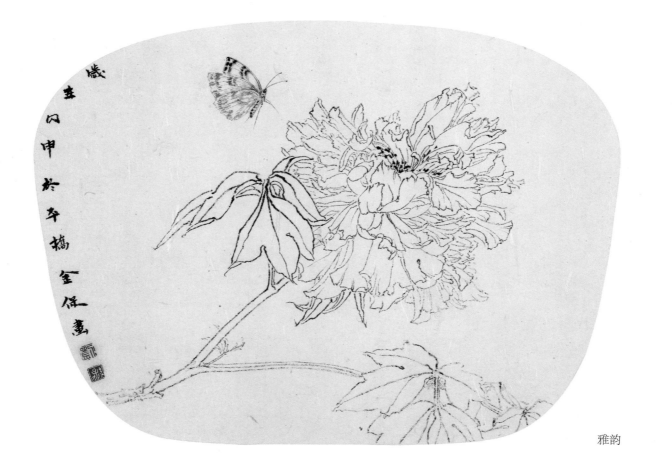

雅韵

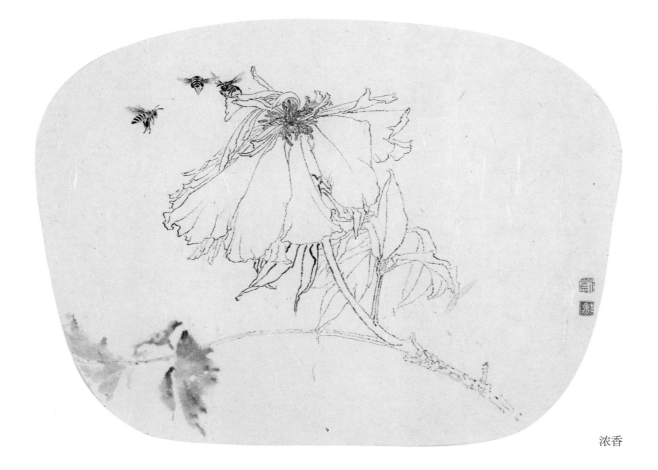

浓香

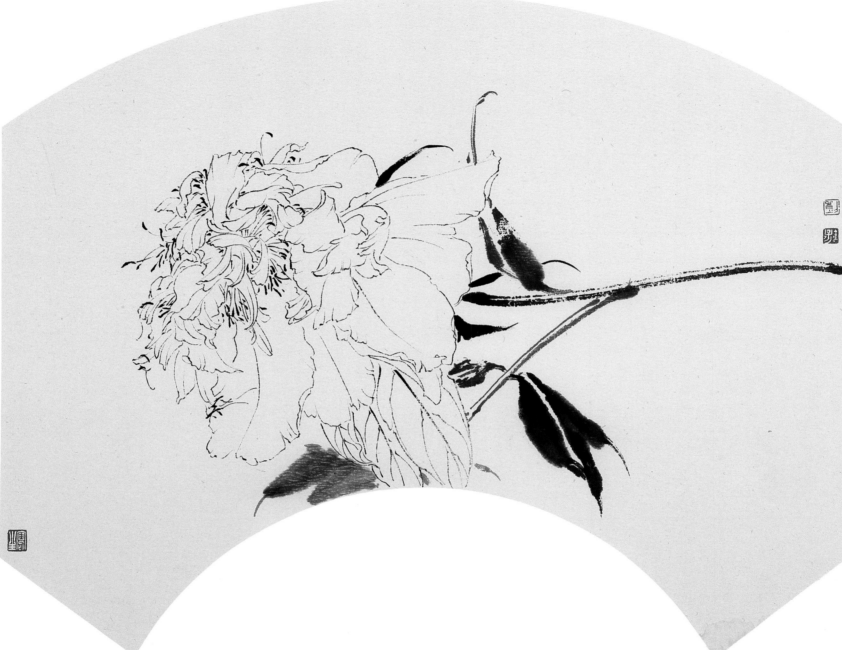

凝香

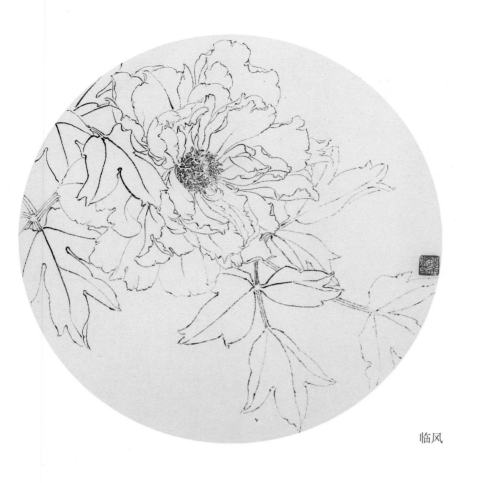

临风

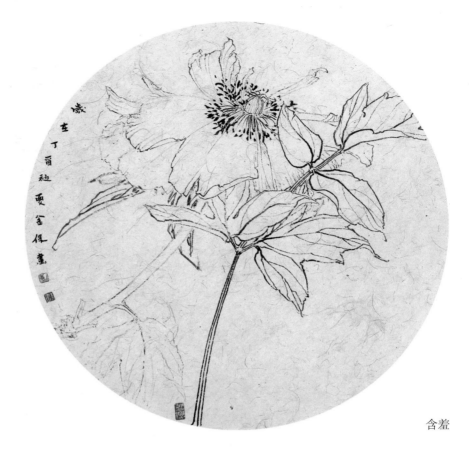

含羞

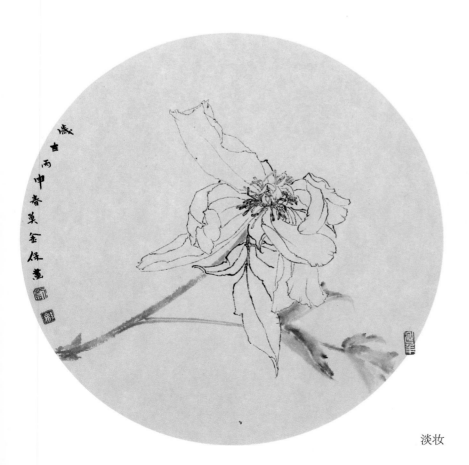

淡妆

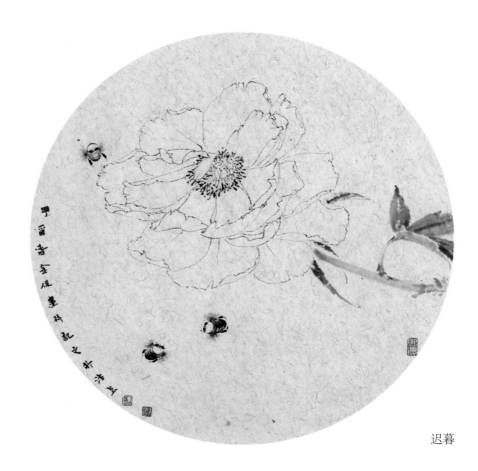

迟暮

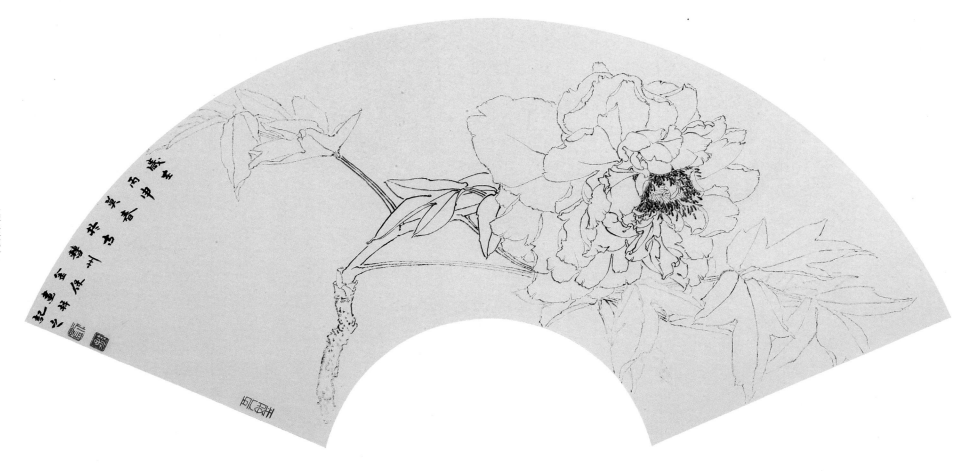

醉意朦胧